我 是 牌 手

顛覆您對賭博傳統看法的第七十三行業

Derx 及 MrChuChu	著
Mike Li	編

Poker（撲克）是由西洋傳入東方的一個卡牌遊戲，歷史悠久。遊戲需要使用撲克牌和籌碼進行，籌碼只屬於遊戲的一部份並不需要具有實際金錢價值，所以並不是賭博遊戲。Poker 的遊戲種類有無數種變化類型，大部份都需要使用到一副牌，部份用半副牌或多副牌，必須能夠讓玩家在遊戲過程中增加注碼及有退出機會的撲克牌遊戲才能定義為 Poker；有人認為玩家在遊戲過程中能夠 Bluff（偷雞，唬嚇）才可以算是 Poker，所以百家樂、廿一點、橋牌、鋤大地等使用撲克牌進行的遊戲並不屬於 Poker，常見的 Poker 遊戲種類是德州撲克，奧馬哈、短牌、梭哈等。而本書中講及的是現代最流行的 Poker 遊戲德州撲克。

《我是牌手》收錄 11 位香港牌手及 2 位台灣籍牌手的經歷拼湊而成，當中部份受訪者走遍世界各地，大江南北。本書希望讀者能夠透過每個故事了解到德州撲克這個運動和運動背後的精神，以及作為牌手背後的辛酸、經歷和成功過程。當中也有部份教

學和成功的思維和心得，所以本書會盡量讓受訪者的說話原汁原味保留，藉此讀者能夠從每位牌手的訪談中用不同角度思維切入牌手眼中的 Poker 世界。在過去多年，青年人都抱著熱誠投入 Poker 世界之中，在成長的過程中走了很多冤枉路，所以我們 IPA（International Poker Academy）因此而成立，希望將世界已有的 Poker 知識回歸世界。

　　無論你想成為牌手還是你已經是一個牌手，本書都能夠為你帶來不同的視野，去探究 Poker 的奧秘以及了解成功的真相。

編者的話 1

Derx Lai

很 感謝出現在書中的每一位受訪者，他們大部份都是我的好朋友，每一位都具有一定的代表性，而且是非常出色的牌手，出色得他們就是某一個領域裡的佼佼者，訪談的過程是相當的愉快，而且都是非常有智慧的交流，他們各自都擁有自己的個人魅力，每個人身上都散發著一種特質，閃閃生輝，每一位牌手在訪談的過程中也流露了他們如何成功的思維。

MrChuChu

從事教育工作超過十年，在過往出過兩本暢銷書籍《禁書》和《男人要的不是美女》，曾任《3週刊》的專欄作家，及在近年擔任撲克教練。

今次有幸與 Mike Li 及 Derx 合作出版《我是牌手》一書，由大家想出「我是牌手」這書名後，已經令我興奮不已地全情投入參與到寫作之中。過往身邊曾出現過不少很好的牌手，不過今天有幸遇到一班撲克界的大神做訪問，更是大開眼界。每個大神都有他們的個人特色，有的輕描淡寫地說出他們精彩的故事，有的霸氣十足震盪在場人仕，有的天才如《頭文字 D》的拓海，無論他們性格如何，但都離不開「熱情」兩個字，只有對撲克抱著熱情才能渡過一個又一個的難關，只有抱著熱情才能走到人生的巔峰，受訪者們的熱情都提升了我的心態及想法。最後，感恩有機會參與《我是牌手》的寫作。

編者的話 3

Mike Li

曾 在《蘋果日報》、《東方日報》、《太陽報》、《快周刊》、《新 Monday》等暢銷報刊任職專欄記者,專訪過多名政商、娛樂界名人,亦是一名德州撲克愛好者。

很榮幸能參與《我是牌手》這本書的企劃,曾經做過差不多十年傳媒,雖然訪問過不少政商猛人,但感覺也沒有這次的強烈!記得被訪者説出一鋪牌可以涉及 $50,000,000 港幣時的平淡表情、記得他們説怎樣把一個看似運氣的 Card Game,以知識技術把運氣比例降至零!尤記得他們説笑般説,《我是牌手》這書的被訪者加起來贏的彩金,絕對係 9 位數,甚至 10 位數港幣……不過,最重要是讓我體會到「成功非僥倖」,這班頂尖的一群,每個也經歷千錘百煉才有今天的成就,這班德州撲克的高手,也讓我深深體會到,德州撲克不是講運氣的 Table Game,它是鬥智鬥力鬥腦的心智運動,我會告訴大家,當你讀

完《我是牌手》這書，會明白賭神是現實中存在的，
更加會明白德州撲克是運動的真諦。

CONTENT 目 錄

CONTENT 目 錄

❧　書中的被訪者排列次序按照受訪者英文名字首個字母（a-z）排列。❧

Poker
的基本概念

01

CHAPTER

　　澳門是近二十年內發展得最快的亞洲城市，這城市沒有太多的基建，沒有太多的旅遊景點，原因只有一個——「中國唯一擁有合法賭場的城市」。相信很多朋友都曾經幻想過，一夜之間贏盡整個賭場，但事實又有幾多個真真正正地滿載而歸？無盡魅力的賭場，背後存在了幾多是不為人知的秘密呢？

　　電影《撲克王》中，劉青雲有一段對白，「中國人鍾意賭錢，全中國只有澳門一個賭城，回歸前，毛利是 400 多億，08 年已經超越 1,100 億，現在澳門已經超越拉斯維加斯，成為世界第一。人們說開賭好像印銀紙，我說是好過印銀紙。」可想而知，賭場的魅力有多大，澳門風靡全亞洲成為世界第一。

　　王晶執導的賭神系列電影，將賭博與職業掛鈎的夢想連結為一，深深印在大家腦海中，可以說是男人的浪漫，但面對毛利達一千一百億的賭場來說，將賭博與職業掛鈎絕對是天方夜譚。要贏過賭場好像是遙不可及，相信大家在剛剛滿 21 歲能夠第一次進入賭場時，都會相約一班朋友一起浩浩蕩蕩走入賭場準備大殺四方。結果，不論帶去的本金多少都是一掃而空。無論是新年時和家人去碰一碰運氣，還是與女朋友去澳門過二人世界，最後都是輸錢收場。

難道賭場就沒有一個遊戲能讓玩家出奇制勝？

♣ 傳統賭場遊戲

1. 骰寶（大細）

2. 百家樂

3. 富貴三寶

4. 廿一點

5. 輪盤

6. 加勒比海

♣ 莊家優勢

以上都是一般在賭場能找到的遊戲，雖然是不同的玩法，不同的工具，但都有一共通點，就是你的對手就是賭場，即有莊家對賭，莊家在開設遊戲時在設定上已經有一個莊家優勢，甚麼是莊家優勢？莊家優勢是賭博業經營者總是得到營利，一般是用兩個方式。

♣ Poker 基本規則

一,遊戲規則

賭博形式對其遊戲的優勢設定,遊戲規則會幫助了莊家優勢的出現,例如:廿一點,玩家需要先搏牌,之後再到莊家,在位置的佔優情況下得到更高的勝出百份比。

二,真實賠率及彩金賠率

莊家優勢會由彩金賠率設定低於真實賠率的方式體現出來,例如:骰寶的大小,看似是 50% 大 50% 小,而莊家會給玩家 1:1 賠率。看似很合理,但事實是圍骰是通殺的,所以一般而言,圍骰就是莊家獲取利潤的時間。

以下是賭場遊戲在莊家優勢後,玩家的勝出率:

1. 百家樂:48.94%

2. 輪盤:48.7%-47.37%

3. 廿一點:49.72%

4. 骰寶:48.61%

5. 加勒比海撲克:44.78%

♣ Poker 玩法

到底 Poker 是什麼遊戲呢？

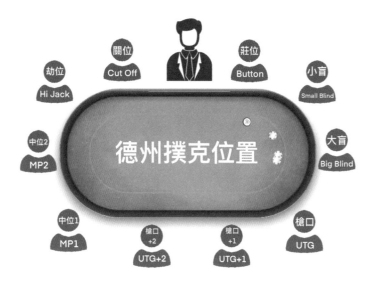

德州撲克位置

盲注

每一張桌上同時間可以十人進行遊戲，牌桌上有個叫做 Dealer Button 的小道具，標記每局的莊家。牌局開始前，Dealer Button 位置順時針方向的下一位玩家須強制下注，稱為「小盲」，再下一位玩家也須強制下注，稱為「大盲」，大盲注金額通常為小盲注的 2 倍。

每局在發牌前只有兩個玩家需要下注（小盲及大盲）這點，與一般賭場遊戲在開始前所有玩家要先下注是一反傳統。

Preflop（翻牌前）

開始時，每位玩家會得到兩張自己知道的底牌，這階段叫 Preflop（翻牌前）。

由大盲後開始先做決定，玩家可以因應自己的牌力去決定——

Call（跟注）
Fold（棄牌）
Raise（加注）

直至小盲與最後的大盲都完成決定而沒有玩家再加注，我們就進入 Flop。

Flop（翻牌）

當完成了 Perflop 階段後，派牌員將會發出三張公共牌，玩家們都可以用自己兩張底牌與公共牌組成五張的最大組合。

♣ Poker 牌形大細

1. 單張高牌（High Card）

2. 一對（One Pairs）

3. 兩對（Two Pairs）

4. 三條（3 of A Kind）

5. 五張連牌的蛇（Straight）

6. 五張同花（Flush）

7. 俘虜（Full House）

8. 四條（4 of A Kind）

9. 同花順（Straight Flush）

10. 皇家同花順（Royal Flush）

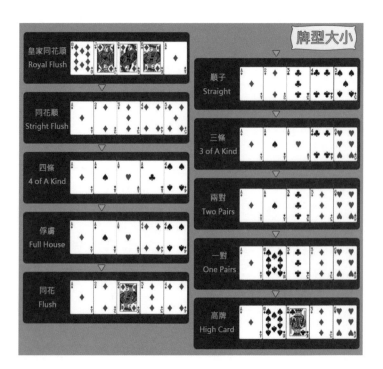

三張公家牌發出後，由 Dealer Button 順時針方向下一位未 Fold 的玩家開始，因應自己的牌力或想法去作出相應的行動決定，此圈下注與 Preflop 的下注有所不同：在翻牌圈下注中，如果前面無人下注，玩家可選擇 Check（過牌），直至沒有人再加注時，就可以進入 Turn（轉牌）。

Turn（轉牌圈）

　　派牌員將會發出多一張公共牌，由 Dealer Button 順時針方向下一位未 Fold 的玩家開始，因應自己的牌力或想法去作出相應的行動決定。同樣，在轉牌圈下注中，如果前面無人下注，玩家可選擇 Check（過牌），直至沒有人再加注時，就可以進入 River（河牌）。

River（河牌）

派牌員將會發出最後一張公共牌，由 Dealer Button 順時針方向下一位未 Fold 的玩家開始，因應自己的牌力或想法去作出相應的行動決定。同樣，在河牌圈下注中，如果前面無人下注，玩家可選擇 Check（過牌），直至沒有人再加注時，大家就可以亮牌（Show Down），將玩家自己兩張底牌與五張公共牌組成最大的組合，與各個未 Fold 牌的玩家比高低。牌型最高的玩家將會得到該局底池中的所有注碼。

連續兩屆
青龍杯得主

Derx Lai

02

♣ 引言

　　很高興能為眾牌手記錄下大家的傳奇，我是 Derx Lai，本篇章為我的部份介紹，編者的話中「每一位牌手在訪談的過程中也流露了他們如何成功的思維」，這句說話我想首先探討一下並作為本書的開端，我們的受訪者都是在 Poker 業界非常具代表性的人物，我發現在訪談的過程中他們都有一個共通點，就是「堅信自己會成功並勇於去實踐」和「擁有遠大目標」，Danny Tang 用「dare to dream」去形容並成為了榜樣；李冠毅打乒乓球的時候想做世界冠軍，轉為職業牌手的初衷就是想成為 Poker 的世界冠軍；Anson 是我的一位前輩，在我接觸 Poker 的第一天，他已經在高額的現金桌中收穫了大量財富，他成為全職牌手的第一天就相信自己一定會成功，由他十多年前就因為 Poker 辭去年薪百萬的穩定工作可以看出，如果沒有信心以 Poker 賺取更高收入，是不會貿然辭職。他們在決定用 Poker 去奮鬥之前的一刻就已經作出了一個「堅信自己會成功並勇於去實踐」的決定和「擁有遠大的目標」，他們亦已經作出了取捨，沒有為自己留有後路，因為他們知道要在這件事情上獲得成功，必須一不做，兩不休！一心一意，把所有心力都傾囊而出。正如 Anson 拿金手鍊的過程，就看得出他處事的方式及堅持；又正如

Elton，在打 100/200 的階段，如果當時放棄了，我們就少了一個為人津津樂道的傳奇。他們注定成功，因為他們已經把通向成功以外的路都封死了，就只有剩下通往成功這一條路可以走。

♣ 成為全職牌手的條件

我認為要成為一個全職牌手，最重要的條件是對 Poker 有鍥而不捨的熱情，當我初接觸 Poker 的時候，我對她是非常之熱愛和好奇的，尤其是我當時身處的圈子裡，幾乎身邊沒有一位朋友了解這件事，當我嘗試分享我的喜悅、悲慘，甚至得到一些成績時，沒有人會知道到底發生了甚麼事，「原來 KK 撞上 AA 是真的會讓人有失戀的感覺」，這個時候，當家人越是擔心你，越是否定你，你就越想去爭取他們的認同。吸引我一直打 Poker 的原因不僅是能夠以此獲利，而是我真的享受在撲克枱上的每一秒，如果要我看待她為一份工作，以我的性格是不可能在枱上坐著 30 個小時的，有時還會在枱上睡著。能讓我留在這裡的，是憑著我對她的熱情。如果大家想憑 Poker 走職業這一條路，首先就要熱愛這個運動，如果你只當她是一個娛樂遊戲，請學會量入為出；如果你本身已經有一份正式工作及自己的家庭和生活，想嘗試做一個「職業牌手」，在此之前請先確保有足

夠面對生活的能力及有對 Poker 足夠的熱情，因為你要知道，當你每天晚上都不睡覺時，一個 Single Open 就已是別人一天或是數天的收入，你已經開始脫離現實世界，進入了 Poker 的世界。

我喜歡 Poker，因為 Poker 令我的生活變得自由和有趣。

曾經出席過一位在 Poker 認識的朋友的婚宴，他的家族有一些商人背景，當天大排筵席，婚宴完了之後我們去 after party，當我們坐下來，畫面正在播放當紅歌手的流行曲，旁邊的朋友問，是否沒有關掉伴唱？為甚麼唱這首歌的人唱得跟原唱一樣？然後另一位朋友指著一邊說「你看！原來真的是原唱在唱歌」，後來新郎也拉了這位歌手過來聊天。因為她也曾經在網上看過外國 Poker 的影片，對 Poker 非常感興趣。

這是我其中一個因為踏入 Poker 的世界而有機會接觸到一些名人的經歷，如果我沒有走上 Poker 這一條路，我會成為怎樣的人？每天朝 9 晚 6 過著每個月月入 2-3 萬薪酬的平凡日子？我能不能夠在某一個領域裡發展自己的專長並收徒弟，教導他們並見証著他們由一個個乳臭未乾的年輕人成長為一個出

色的成人？雖然現在的他們稱不上是成功，但在我的眼裡，已經比很多同年紀的人優勝。

Poker 之所以有趣的另一個地方，是人們可以利用 Poker，去完成他們的夢想和想成就的事，你用甚麼方式去看待 Poker，你投入多少的努力和付出，你就有怎樣的收穫。假如你看待 Poker 是一份職業，一份工作，想有穩定的收入，你可以！首先你需要的是時間和正確的方法去鑽研 Poker，當中你需要的條件（而這些條件大部份是能夠透過鍛鍊去改善的）是優秀的判斷力、推理能力、耐性、優質的心理質素等等。而你的收入由你的視野，你的野心，你的執行能力和上述的條件來衡量，如果你的視野和野心只是希望每個月賺取 2 萬元的收入，就去打一個可以讓你月入 2 萬的注碼，就如 5/10，如果你想月入 100 萬你就去打 500/1000（這個就是李冠毅所提到的 Poker 是一樣無限的事情的意思）；冠毅想用 Poker 來尋找自己在乒乓球裡失落的世界冠軍夢，所以他每天都在練習 Poker，他在這條路上仍然勇往直前當中；阿 Ed（Edward Yam）在 Poker 裡獲得了健力士紀錄這一項世界級殊榮，源於阿 Ed 小時候也曾擁有一個足球闖世界之夢；教主接觸 Poker 的初衷是一開始就一直輸錢，他想証明自己並不比別人笨，他証明到了，甚至証明到他不止是不笨而是相當聰明。

在 Poker 的世界裡，你可以做任何事，創造無限可能，就正如即使數學上告訴你 0% 勝率，你也能夠贏下底池。無論你想透過 Poker 去成就甚麼，都是有可能的，這一點跟我的世界觀相當吻合，「這個世界沒有任何一件事情是沒有可能的，如果有，只是因為這件事情未發生」。引用歷史來做一位証人，200 年前的人類，生活中並沒有電視、飛機這些概念，如果當時你跟他們說 200 年後，人類能夠在天空中持續飛行；在世界的一邊可以看到世界另一邊發生的事，他們會告訴你不可能，而 200 年後的今天，事實説明了當時人類覺得沒有可能發生的事情確確實實發生了。

♣ 關於 MTT

現在 Poker 最主要可以分為 Cash Game、Online Cash Game、Live MTT 和 Online MTT，而遊戲種類可以分為 Texas Holdem Poker、Omaha、Short Deck 為主，最近更開始出現 5-Card Omaha 等 Poker 遊戲。

本書中經常會提起 MTT，全名為 Multi-Table Tournament，中文解作多桌錦標賽，是一個世界性的遊戲。一般來説，現場錦標賽都屬於 MTT。顧名

思義，MTT 是多桌進行的，有別於 Cash Game 的是遊戲會有 Ante（前注）及會漲盲（Blind-Up），漲盲的時間和幅度由賽方制定，升盲速度快的名為 Turbo。一般都是以 9 人進行，亦有 6max（6 人桌），還有很多不同種類的賽事，而每個賽事的名稱都會有列明 MTT 的種類。每個賽事都會有 Main Event（主賽），一般 Main Event 是最多人報名和漲盲時間最為適中。

MTT 是以淘汰形式進行，桌子會隨著對手減少而合併，最終合為一張，稱為 Final Table, FT（決賽座），最後淘汰至兩人後進行 Heads-Up（單挑），勝利者將獲得冠軍的殊榮。以上是 MTT 的基本玩法介紹。

談及 MTT，遊戲裡面還有很多元素是有別於 Cash Game 的，例如 ITM、Bubble 和 ICM 等重要的因素。

ITM：In The Money，意思是進入錢圈，每個錦標賽都有獎金分佈比例，通常會是 15% 左右的人可以分得到獎金，絕大部份頭獎的獎金都最少超過總彩池的 15%，大多數接近 20%。

Bubble：泡沫爆破階段，就是快進入 ITM 的時候，最後一個被淘汰而不能獲得獎金的玩家稱為 Bubble boy/girl，有一種不幸的意思，因為差一點就拿到獎金，Bubble 階段是比賽其中一個重要的階段，因為開始涉及獎金，很多玩家這個時間心態都會出現變化，有時一些相對比較大型的比賽，玩家甚至會出現壓力（ICM Pressure），會導致很多情況發生，例如短碼玩家會受到更大的影響，這個時候深籌玩家就可以容易地欺凌（Bully）短碼玩家。而剩餘最後一個就進入 ITM 的階段，就是 Stone Bubble，有時可以很長時間，這個時候就會 Hand For Hand（同步發牌），如多於一張枱。

ICM：Independent Chip Model，籌碼對獎金比例的模型，在 MTT 的不同階段，籌碼對獎金的比例都不一樣，通過 ICM，我們可以計算出每個籌碼的等價值。有時候，由於籌碼的對應價值變化而產生的因素稱為 ICM Factor，最常出現的就是 ICM Pressure，多以形容後期的籌碼對應價值太大而產生的壓力。

除了以上還有很多關於 MTT 的要素，這些要素會令人覺得一個盲注也變得很重要，從而令到遊戲

更加緊張刺激，需要用到更多不同的策略和戰略。比賽買入的金額小至 HK$100 到 £1,050,000 不等，書中的受訪者 Elton Tsang 贏的 One Drop Event 是 €1,000,000 歐元買入的賽事，已經接近世界上最大的買入，One Drop 的賽事是為一個名為 One Drop Foundation（關於自來水的非牟利組織）籌款的慈善賽。

現時國外很多比賽已經專業化。

MTT 只是一個遊戲，但現時國外已經有很多職業選手，讀者切勿沉迷！

♣ 接觸 Poker 的過程

2015 年，我參加了 Working Holiday 的計劃去到澳洲，機緣巧合之下，我接觸到 Poker。當時我是一個十分迷惘的年輕人，迷惘得當時我甚至不知道這就是迷惘——這就是徹徹底底的迷惘。我沒有正式的工作過，打算和朋友體驗澳洲生活，做個農夫，每小時賺個 18 澳元就心滿意足，卻在一次周末假期，去到 Cairns（凱恩斯）City 的賭場上看到德州撲克這個玩意，因為在讀書時期偶爾在 Facebook 上玩過而稍有自信去嘗試一下，不料，3 場下來竟然都是獲

利，現在還記憶猶新，當時這家賭場只有一個級別，就是 2/5 澳元，幸運地，我由 AU$500 的本金變成了 AU$2000。AU$1500 的盈利是我工作 80 個小時才能得到的收入，自此之後，每個工作天，都是想著快點到周末然後去賭場打 Poker。持續了一段時間，我從 Cairns 輾轉之下來到了 Tasmania（塔斯曼尼亞），中間有去過 Melbourne（墨爾本）等地方，每逢去到新的一個地點，我都會去參觀當地的賭場並打牌。

Tasmania 是一個對我來說很重要的地方，我是和兩位朋友一起移動的，在 Tasmania 我們留了頗長的時間，由於當年天氣不佳，農場的工作經常休息，而這個賭場只有逢星期二、四、六才會開設撲克枱，在這個時候，只要不是工作的時間，我都會出現，成為了當地的一個常規玩家，我還把自己的名字改成了 John。在這裡，有一個比我還要勤奮的牌手，我還記得他名字是 Adam（不知道他現在是不是還在哪裡呢？），他是我每天都會遇到的對手，他不但是風雨不改，而且他每天都會比開枱時間更早進入賭場，當時我覺得他是整體打得最好的牌手，我經常會留意他的亮牌從而學習他的打法。另外，這個時候我居

住的地方路程用步行的話大概是 50 分鐘，我和朋友
3 人一起買了一台車，但我沒有駕駛執照，如是者，
每次去打牌，我朋友都會載我到目的地，但他不可
能等我 8 個小時之久，所以他隨便逛逛之後就會離
開賭場，每天牌局完結，我都會用步行的方式回家，
我寧願用我省下的計乘車錢多玩幾手牌。現在回想起
來，這個時候是我進步得最快的時間，因為每次這
50 分鐘的路程我都會用來反思當天的牌局。我在這
裡也曾經試過差不多輸掉我整個 Bankroll，後來憑著
同一手牌——A2ss，一次 Triple Up，和一次 Double
Up 成功翻身。經過這次的遭遇，我突然萌生了一個
想法——不如嘗試當一個牌手，萬萬沒想到當時萌生
的想法卻改變了我的一生。

　　記得這個時候是 2 月初，我決定離開和我一起過
來的朋友，一個人去了 Brisbane（布里斯本），選
擇這裡的原因是因為我一直打的局都不是 24 小時開
放的，純粹覺得如果贏到很多籌碼用來「砌城堡」是
一件很酷的事，我又想去一些沒去過的地方並已經設
定好再下一個城市就是 Sydney（悉尼）。當時的心
態是，如果把 Bankroll 輸光了，就用信用卡買機票
回港，提早結束我的 Holiday。

到達 Brisbane 的第一天，我和新的室友喝了一頓早茶，然後就去 ATM 提出了 AU$500，自此之後我就沒有再去過 ATM 提款了。但第一晚結束後我才知道，原來這個賭場的撲克廳是會關的，並不是 24 小時。這段日子裡，我每去一個新的賭場都會裝成是一個全新的新手，故意用百家樂的手勢來行動，看牌的時候會拿起來看等等，不過我在第 2 天已經被一個台灣的留學生識破了我是在裝新手，其實裝新手也是一件很累的事情，回想起來也是很有趣的事。在 Brisbane 是我在澳洲的旅程中獲利最快的時候，當時這個賭場的級別統一都是 AU$2/4，最高買入是 100 個大盲（AU$400），記得第一個星期已經贏了 AU$4000，也完成了我「砌城堡」的心願。逗留了 3 個月後我按照預期的計劃出發到 Sydney 為最後的終點，這半年的日子是我其中一段最難忘的經歷，當然還有很多趣事發生，但我不想花太長的篇幅敘述，值得高興的是我沒有提早回港，也能夠在這段時間裡累積了一個小小的 Bankroll。回港的那天是 2015 年 8 月的事情。

我首次打錦標賽的經驗是回港後在澳門，這是一個 PokerStars 舉辦的比賽，記得之前在澳洲也有看過當地人打錦標賽，但當時的我完全沒有多餘的

Bankroll 去嘗試，到我有機會參加第一次錦標賽時卻令我心跳不已，這是一個和我在澳洲打了半年的遊戲完全不一樣的事，雖然很快就出局，但現在我依然記得當我拿著 A High 在 River 想跟一個 All In 去捉 Bluff 時，面紅耳赤，被人 Call Time 到最後自動棄牌那一刹的心情，這是我打了半年牌都沒有遇到過的情況，我當時不能解釋為甚麼我會覺得我的 A High 是領先，但我就是很喜歡這一種鬥智到極緻的感覺。這一手牌最後雖然輸了，但卻令我十分難忘，到現在我還是認為我是 Bad Fold！A High Good！

　　新年過後，在 2016 年的 2 月，我懷著興奮的心情再次去澳門參加比賽，這個時候澳門大部份的比賽都是由 PokerStars 舉辦的，這是個 $6,000 港元買入的 2 Days Event，總共 346 個買入，冠軍的獎金是 $421,398 港元，名為青龍杯，是紅龍賽裡面其中一個賽事，最後憑著我個人出色的運氣贏下了這個比賽。比賽中有很多小趣事，例如我在最後單挑的對手是一個俄羅斯的玩家，在這個比賽中我們除了 FT 之外也有同枱過，他整個比賽都戴上墨鏡，而當我們最後單對單時，他把墨鏡脫下了，這個舉動就好像跟我說「我們來場公平的對決吧！」

這是我和教主的第一張合照！當時我倆仍然未認識。

　　在 2018 年之前，每年都有分別 2 次的紅龍賽。贏得這個比賽之後，同年的 9 月，我再次贏下了同一個比賽，這次買入升為 $7,000 港元，買入人數 575人。

来自香港的Derx Lai （Kwok Chun）在2016年一开始只是一位默默无闻没有任何现场比赛记录的玩家。

这是真的，当时确实没什么人认识他。

在2月份的青龙赛中，Lai从346名玩家中脱颖而出获得冠军并收获$42万港元的奖金 - 在众多玩家中成为冠军确实不容易，当然要获得PokerStars扑克之星的奖杯更是不容易。

虽然在之后的7个月内Lai并没有获得什么特别好的成绩。突然，在9月份共有575名玩家参赛（要再次获得冠军真的很不容易）的青龙赛中，Derx Lai再次拿下了全新记录的青龙赛，着实令大家大吃一惊。这是澳门扑克杯史上首位如此快速背靠背再次拿下极具分量的同一比赛冠军（这可是26届比赛中的第一人呀！）。这位默默无名毫无比赛记录的年轻玩家在7个月内收获了超过$100万港元的奖金。

现在，Lai是香港总奖金获得排名的第23名…WOW。

就這樣，我的朋友都叫我「青龍忠」。贏得了獎金當然興奮，但事隔 5 年後，回頭看這件事，最值得開心的是我可以藉著這個機會認識了很多不同領域和層面的朋友，當中亦包括這本書上的受訪者，這個才是我最大的成就！從他們身上我學到了很多書本上無法學到的東西。

如果把自己分成兩個階段的話，可以以「青龍忠」為分段。第一個階段是我初認識 Poker 的階段，當時我未想過以此作為職業，也沒曾讀過任何關於 Poker 的書籍短片，第 2 個階段就是我進入 Poker 世界的階段。

♣ 牌手的心理質素如何影響他們的職業生涯?

作為牌手,你可能每天都要經歷和面對很多的壞情緒,有時,這些情緒你是無可避免的,我先用「後悔」作為例子,每一句從玩家口中說出的「早知」就代表每一個他作出後悔決定的表現,我們可能每一天都要經歷很多次後悔的感覺。在現實生活,我們很多的決定導致我們後悔都是需要時間作出回饋的,假設,我今天決定和現在的女朋友分手,你可能需要一段時間,一個星期或者甚至幾年時間才會出現後悔的情感,但作為牌手,你可能在唬嚇(Bluff)的時候,對方想了 5 分鐘後,然後說出一個 Call(跟注)字,你馬上、立刻、即時就會後悔。

然後就是,你要理解 Poker 是一件「即使你一天下來做的每個決策都是正確的,但你仍然有機會面對失敗」的事情,有時候你短期的波幅會令到你有錯誤的經驗和認知,導致長遠下來作出的每一個決策受到影響。

假設,我在錦標賽中,在比賽的中後期,9 人桌,前面的所有玩家棄牌到我,我剩下 4 個 BB(Big Blind、大盲數量),我拿著 K2s(King、2 同花),

在 BTN（Button 按鈕位置），後面剩下 2 位玩家分別是大盲和小盲，2 副牌；我選擇了 All In。

教科書上面說這個情況 K2s 是一手可以全下（All In）的手牌。

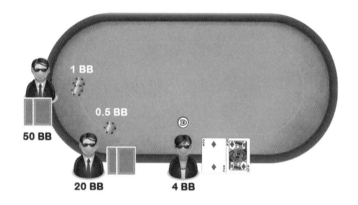

大盲是一位深籌玩家，而理論上大盲玩家跟注率是接近 100%。

大盲玩家已經投入了一個盲注，他只需要補 3 個盲注去贏取小盲、1 個大盲的前注（Ante）和我的 4 個盲注和對手的 4 個盲注，底池比例是 3：9.5（0.5+1+4+4），對方只需要 31.58% 的勝率就可以達到這個賠率，而即使最小的手牌 23o（2、3 不

同花）面對最強的手牌 AA 都有 12.54% 的勝率，達到這個賠率，理論上對方跟注的手牌範圍是 Any Two（任意 2 張牌），因為你全下的手牌範圍不是只有 AA，也會有其他手牌，即使 23o 面對 AK，也有 33.73% 的勝率，所以這手牌，大盲跟注任意 2 張牌是可以的，而且大盲是深碼玩家。

你要知道你 4 個盲注全下時的目的是你可以迫使大盲玩家用任意 2 張牌跟注，或用更弱的底牌跟注（10Js、QJo、78s 等），甚至棄牌。但當然也會遇到比你強的牌跟注或小盲有一副強牌再加注等這種情況發生。

對手看一看自己的手牌，以光速跟注，他手牌是 QQ，結果公牌沒能夠拉一張 K 出來，你遺憾出局。

當第二次遇到類似的情況，這次你是 K、3 同花，有 5 個大盲。你基於上次不愉快的撞山經驗令你棄掉了你的手牌。

結果小盲玩家 8 個大盲注全下，大盲玩家跟注，亮牌：小盲 10、Js vs 大盲 10、Qs。

最後公牌 23489，Q High 獲勝。你錯過了一個翻賠的機會，你開始後悔，同時你又會想，到底我

這次的棄牌是不是錯誤的呢？這個時候你需要一個有經驗的牌手告訴你，哪個決策是正確的，哪一個決策是錯誤的，而最重要的是這個決策背後的動機和原因，你應該持續做哪一個決策？在第一次的牌局裡即使被對手 QQ 跟注，也不一定代表你的全下是錯誤的。我們打牌要分析過程，不能只在乎結果，Result Oriented（結果導向）是新手常犯的錯誤。

試問哪一個牌手沒有試過因為一手牌而令你輾轉反側，徹夜難眠？我們的受訪者有沒有試過因為一個決策的錯誤而令到自己終身遺憾？我沒有問，但我幾乎肯定是有的。事情有反面當然也有正面的，分享一個例子，我們的受訪者之一 Danny Tang，在一個超大型 100 萬港元巨額買入的錦標賽中，他對戰一位知名的世界級牌手 Jungleman（你在 YouTube 打 Jungleman 會看到一堆影片清單），以 88 贏了對手的 JJ，他形容這手牌是他印刻最深刻的牌局，因為贏了這一手牌，他才有機會在這個比賽中獲得第 2，贏取了高達 14,100,000 港元的獎金，改變他的人生。但讀者不要忘記，這是一個零和的博弈，Danny Tang 的狂喜，也是 Jungleman 的極悲，他失去了一個贏取千萬獎金的機會。牌手如果遇到這個情況，你沒有足夠強大的心理質素，如何承受以上的狂喜極悲？

在韓國仁川的 Paradise City，我曾經在一個錦標賽 Heads-Up 的時候失控，現在回頭看是一件非常不智和不成熟的行為。當時大領先的情況下進入 Heads-Up 階段，勝券在握的我輸掉幾個 Flip（以 50-50 擲公字的概率全下並跟注，在錦標賽中經常發生）以後，我滿面通紅然後把所有籌碼放在線外並一直盲推 All-in，幾把牌之後，職員過來跟我說「忠，你這樣做不太好，請你尊重一下比賽」（這個比賽也是 PokerStars 的品牌，職員是從澳門去韓國的），當時我甚麼都聽不進耳，繼續盲 All-in，最後當然是「遺憾出局」。然後我就立刻起身衝回酒店（獎金都沒有拿），把門關上後忍不住立即放聲大哭起來。這個比賽是我這趟旅程的第 2 次得到第 2 名，那時候我在想，我把每一手牌都打好了，該做的都做了，但就是輸給了運氣，非常不奮和不甘心。

現在回頭看這件事，這時候我已經對 Poker 產生了異常的執著，這就是 Tilt 的一種，坦白說，這是由驕傲所引致的，不然我就不會有這種深深不忿的感覺，「憑甚麼一定是我贏才是合理？」我看過很多牌手，他們都會經歷過類似的狀態，甚至乎可以說這個是必經的階段，只是表達的強度和方式不一樣。

我覺得牌手的生涯如果用階段來看，可以細分為很多很多的階段，例如「初接觸階段」，「無意識的學習階段」，「深度學習階段」，「經歷失敗後的階段」，「失敗中的階段」等等，每一個階段的狀態都會影響到玩家的盈虧，有時玩家長遠是贏還是輸就要看他在哪一個階段停留得更久，例如「失敗中的階段」，這個階段就是最容易令人一直虧損的時候，有時就像是一個旋渦，泥足深陷，Downswing（下峰期）也可以用來形容這種狀態。轉述教主「Downswing=Change」的講法，這個時候最好就是「切換狀態」，我們可以切換去「學習階段」，試試觀看網上的教材或是影片，或者切換到「暫停階段」去放鬆一下，甚至 Quit Poker，都未嘗不可，既然是虧蝕，又會為你的生活帶來壓力，放棄可能是最好的選擇。

♣ 「Tilt Factor」

Tilt 是一個很「Poker」的術語，甚至乎我找不到任何一個中文詞語能夠帶出這個字的原意，有點像是廣東話的口語「嬲」（Angry）的意思，但又不是全然的「嬲」，在網路上找到的解釋是「因爆冷門輸牌或運勢不佳受到負面影響表現越來越差」，

從我第一天開始打 Poker，在網路上搜尋「Tilt」的解釋就是這個解說，但總覺得這個解說有點不通俗，因為 Tilt 也可以形容為「因為運勢太好導致情緒高漲而令自己表現失控」，所以網路上的這個解說只能夠說明「Tilt」的其中一個狀況。我認為「Tilt」可以解釋成「因為某些狀況而影響心情導致判斷力失誤或失控」，有時這個狀況並不一定是來自 Poker，可能你剛進決戰桌的時候打開手機向女朋友報喜時，看到女朋友的頭像突然轉成空白和單剔，然後你就「on Tilt」了；你在 UTG 位置用 A10o 全下 30 個大盲，棄牌至大盲時坐在你旁邊的對手看著你，跟你說「Sorry man, I got an Aces」，大盲玩家跟注，然後你不期然地搖頭說道「Oooop......I am on tilt」，對手在撿拾籌碼的同時嘴角忍不住笑意並跟你說「Unluncky, mate」，對手把籌碼收拾好後，他走過來主動握手並跟你說「Nice hand」，他輕輕抱了你一下又說「Well played, dude」，旁邊工作人員大喊一句，「One player out」，你遺憾出局。

希望以我的親身例子和一個虛構又現實的例子能夠令讀者們代入到這個處境，從而真正體會到「Tilt」的意思，為甚麼要花這樣長的篇幅去解釋這個字，因為 Tilt factor 往往就是牌手們最大的敵人，引用一句

說話「最大的敵人就是你自己」，你要知道自己甚麼時候是 on Tilt，你才知道你要怎樣控制情況，Tilt 是可以被觀察到的，我們可以透過玩家的表情、語氣、態度和行為等等觀察到，On Tilt 的玩家大多數都會「入 Flop（翻牌）率」變高，可能是因為要急於求勝，或追住剛剛 Bad beat 自己的玩家來打等等，有少部份人會「入 Flop 率」大降，他們可能已經被打得毫無自信，甚至已經不知道自己坐在枱上是為了甚麼。應該要玩的牌 Fold 了，應該要買的牌也 Fold 了，On Tilt 的玩家已經失去了應有的判斷力，有時候連玩家本身也是察覺不到自己是 On Tilt。而 Winning Tilt 更是比較難察覺得到。所以我認為了解自我，控制自己的心態也是牌手們不可或決的事情。

判斷力在 Poker 的世界裡並不只是用來判斷對手是在 Value 還是 Bluff，還可以用來判斷我在這張枱上是不是擁有盈利的優勢而去選擇牌局等等，例如，今天晚上有 2 個牌局，同樣是 50/100，一邊是永利，一邊是威尼斯人。你能不能將自己的經驗變成一種資訊再去分析判斷哪一個牌局對自己更容易盈利？這種判斷力有時比你用來判斷對方是 Value 還是 Bluff 可能更加重要，因為有時你選對了牌局，你根本在這裡呼吸就是在盈利，這就是 Table selection

的重要性。所以，牌手們能夠客觀地面對自己也是很重要的，要知道自己有甚麼不足，自己的優點在哪裡，缺點在哪裡，適合甚麼，知錯能改，正所謂「知己知彼，百戰百勝」。

♣ 如何學習 Poker 最有成效之我見

給一個建議想學習 Poker 的朋友，我覺得最有成效的方法就是找一個你認為打得最好的玩家，問他的手牌，然後盡量去了解他的想法，這是最快捷的方法，如果他願意跟你分享的話。因為他和你是在同一個環境進行遊戲，這樣反而比讀書更有成效，因為現在很多的 Poker 書除了是翻譯過來的，它們可能流傳自一些其他地區的風格，可能遊戲的本質和你現在打的局不一樣，例如在外國的賭場，或線上的 Poker，很多時都是買入 100 個大盲，但在一些私局裡，玩家往往都是超級深籌。如果你只是不斷學習一些跟你現在遇到的是不同情況的書籍，你學習再多都是徒勞無功，當然全面地了解所有類型的遊戲也是一種學習，學到了，總有類似的情況會用到，但最怕就是走火入魔，學得太多卻不會運用。

♣ 關於夢想

我 的 Poker 生 涯，我 覺 得 可 以 用 Supper Moment 的歌曲《無盡》來形容，

「夢想 於漆黑裡仍然鏗鏘

仍然大聲高唱

仍然期待世界給我鼓掌

是妄想

趁現在追趕失散方向

曾懷著心底的信仰

千次萬次跌傷

開始不敢回頭尋覓那真相

明日那個幻想

也開始不甘被雕刻成石像

踏上這無盡旅途

過去飄散消散失散花火

重燃起 重燃點起鼓舞

或許到最後沒有完美句號

仍然倔強冒險－－去征討」

那時，每當我們一班職業牌友有機會聚起來唱卡拉 OK 時，每當播起這首歌，都會出現搶咪大合唱的情況，因為大概我們也經歷過這種心酸。在這段四處闖蕩的日子裡，我有很多開心激動的時刻，同時也有過絕望遺憾的時間，在這裡我享受過成功也偶遇過無數次的失敗，有想過放棄但我仍然留在這裡，這是一個浪漫的旅程。我希望一直留在這個世界，用自己的方式探究 Poker，和享受 Poker 為我帶來的生活和體會。

我是牌手「Derx Lai」，感謝 Poker，帶我去了一個全新的世界，感謝 Poker，讓我笑過，哭過，享受過。也感謝因為 Poker 而認識的每一位朋友及所有所有人（一定包括正在看《我是牌手》的大家），您們為我的人生添上色彩。

全球撲克聯賽
（GPL）
香港寶船隊隊長
MrChuChu

03

C H A P T E R

♣ 2008 年的冬天

大約在 2008 年，澳門新葡京剛落成開幕，全新的裝潢環境，加入新派賭場遊戲元素，吸引了很多年青新一代去觀摩娛樂。新派賭場除了電子 Casino 外，還有一個區域，對外行人是充滿著神秘與問號。這個區域沒有旁觀者，沒有百家樂玩家的叫聲，只有為數十個人在冷冷的凝望著同一張賭桌上。當你想嘗試走近看看他們在玩甚麼時，賭場職員會說，「不好意思 Poker Room 是不設圍觀的。」

我走到櫃台前問帶位職員：我如何可以進入遊戲？

職員會先問你：玩甚麼盲注？我們賭場有 25/50，50/100 的盲注，現在 25/50 會有一個空位，50/100 要等兩個位置。25/50 的最低買入是 $5,000，最大的買入是 $25,000，為了即時進入這賭桌上，我買入 $5,000 看看他們在玩甚麼遊戲。

♣ 沒有莊家的遊戲，真的震撼了我

當大家了解基本玩法後，有沒有發現到這遊戲是沒有莊家？過往我們面對難以應付的莊家優勢突然消失了。賭場在 Poker 的角色竟然變成了發牌員，及只是抽取每局小部份的利潤。今日你的對手終於不

是賭場而是玩家，只要我有能力打敗其他玩家，就能得到最大的利潤。

這一刻我沒有想太多，在遊戲中不停的體驗到愛上這遊戲只需要數小時，戀愛角度這就是一見鍾情。最後我留在這 Poker Room 18 小時後，終於要回酒店休息，在過去 18 小時是甚麼都沒有進食過，全程就是觀察各玩家玩牌的方法，最後離開 Poker 桌時，我的本金由 $5,000，最後竟然是 $8,500。

♣ 我找到了

雖然我不是賭場的常客，但這幾年每次到賭場的結果只有一個結果——「輸」，現在竟然是贏，可能我就是屬於 Poker。

這一刻心裡只有四個字：「我找到了」。

第二天，我沒有繼續到 Poker Room 作戰，相反我是回家開始上網了解更多 Poker 的資料，由玩法到策略都一一了解，可惜，當時網路未算很發達，所以只有少量的資料。後來，我發現網路上有不同的 Online 遊戲都有 Poker，當時 Facebook 的博雅德州剛剛開始非常熱烈，我就從這入手利用在網路上學到僅餘的知識去嘗試。

§ 當時網路上僅餘的知識，一般都會在 Preflop 中作出合適選擇與策略：

牌力	底牌
第一組牌	AA KK QQ AKs AQs
第二組牌	JJ TT AJs ATs AK AQ KQs
第三組牌	99 QJs KJs KTs any Pair
第四組牌	A8s KQ 88 QTs A9s AT AJ JTs
第五組牌	77 Q9s KJ QJ JTs A7s A6s A5s A4s A3s A2s J9s T9s K9s KT QT
第六組牌	87 53s A9 Q9 76 42s 32s 96s 85s J8 J7s 65 54 74s K9 T8 76 65s 54s 86s

53s 的 s = Suited（同花）

♣ 遊戲幣？為何不是現金呢？

在博雅 Poker 中，用的是遊戲幣作為籌碼，在每天更新後登錄都會送出 $5,000 遊戲幣作為獎勵。曾經有一個週末晚，遊戲幣已經累積到 $50,000 時，我想到一個策略，就是在開始時買入 $50,000 遊戲幣，當遊戲幣數量 Double Up 時，就走進大一倍盲注的遊戲桌，結果一晚轉了五張遊戲桌，最後竟然打到 $4,800,000 遊戲幣。為何不是現金呢？

　　2011 年 26 歲的 MrChuChu，一般二十出頭的少年只有一個目標就是找份好工作，當年有幸遇到幾個好拍檔，合資開設了我們的培訓公司，更曾與紅出版合作推出了我們的一本旗艦書《禁書》，發展都非常暢順，所以即使在 Poker 的技術上有不斷的磨練及提升，但我從未想過將這遊戲當成職業。

♣ 人生的第一個低潮點

　　當時 29 歲發展一個遊戲項目，集資了 1,000 萬，結果成本太高控制失利，經歷就好像過山車一樣快，半年正式結業，成功在 30 歲前令公司破產，銀行戶口結餘曾經低至 4 位數字，人生進入一個幽暗的低谷。

　　命運的樂曲都是微妙，沉重低音後就是強大的爆炸力！

　　回歸正軌，在培訓公司中重新出發，慢慢建立當日的盛勢，2014 年 12 月，有澳門教育團體邀請我與培訓公司伙伴艾爾發到當地參與一場培訓講座。講座掌聲完結後，我和拍檔都留在澳門兩天，人生的 Poker 之旅正式開始。

　　在正式走入 Poker Room 前我有個想法，當日我曾在 Online 博雅 Poker 用 $50,000 遊戲幣的策略會否在現實中都能成立呢？為了驗證這策略，我決定嘗試用 $10,000 港幣打上這 Poker Room 最大的遊戲桌，當時最大的遊戲桌是 1000/2000（最少買入是 $200,000），金額相對較大人數相對會較少，而 1000/2000 桌上有三個外國玩家及兩個亞洲玩家。

　　當日的氣氛與平日有點不一樣，因為在聖誕前後，有很多國內的朋友到澳門玩樂，$10,000 本金就只能打 50/100 作為開始，進入遊戲桌時，同桌有為數幾個很有趣的玩家，其中一個我有特別的印象就是他穿上金色的皮褸，感覺就像在旁剛剛玩完百家樂的大豪客。

♣ 目標出現了

Poker 有句名言，「如果半小時內在桌上未能找到魚（比較弱的玩家），你就是條魚。」大豪客的出現受到全桌的歡迎，大家都將目光注視到這位金皮褸的大豪客身上。大約半小時後，僥倖勝出幾個小底池，本金由 $10,000 增至 $15,000。這時真正的機會出現了。

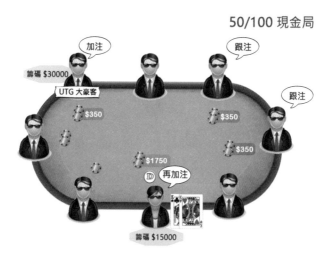

Preflop Action（翻牌圈行動）	
UTG 大豪客加注	$350
中位玩家跟注	$350
中位玩家跟注	$350
我 Dealer Button（KK）再次加注到	$1,750

當你面對大豪客時，只要你在 Preflop 階段得到第一組的強牌時，就應該盡快加注獲取最大利潤，而且最好是孤立大豪客出來。因為大多數大豪客會 Over Value（誤判牌力），而且很快就將他所有籌碼分派到不同玩家手上。

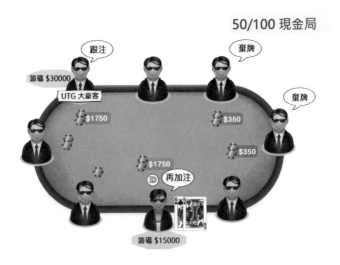

UTG 大豪客跟注	$1,750
中位玩家	Fold
中位玩家	Fold

第一步成功把大豪客孤立出來，第二步，只要沒發出危險的公共牌，就要盡快把大豪客的籌碼掉進底池。

Flop（翻牌）
K T 3 rainbow（沒有 Flush Draw）

　　對我非常有利的 Flop（翻牌），一張公共牌的
K 加上我兩張 K，組成暫時最大的牌型三條 K。當在
翻牌時擊中三條是一個非常強的訊號，我們應該盡
快將籌碼放進底池獲得最大的價值。但問題是三條 K
我已經在手上，大豪客會用甚麼牌跟注呢？但無論如
何先打出半池希望他有一張 T 或最後的一張 K 可以
在 Flop 跟注。

50/100 現金局

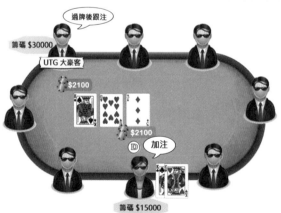

Flop Action（翻牌圈行動）

大豪客	Check（過牌）
我下注到	$2,100
大豪客跟注	$2,100

　　成功令對手把籌碼放進底池，大豪客很有可能中了一張 K，或 T。

Flop（翻牌）	Turn（轉牌）
K T 3 rainbow	2 Rainbow

　　Flop（翻牌）同 Turn（轉牌）發出的公共牌對我是非常有利，只是大豪客在 Turn（轉牌）可以跟注多少？其實當在 Turn（轉牌）要下注前，我就應該要預設了 River（河牌）的下注方式。

起始籌碼是	$15,000
Preflop（翻牌前）	$1,750 *2 + $350*2
Flop（翻牌）	$2,100 *2
Pot（底池）	$8,550

　　我在桌上的背後籌碼還有 $11,500，只要 Turn（轉牌）時打出 $4,500 左右而對方跟注。理論上 River（河牌）發出甚麼公共牌，底池會有 $17,550，而我只有 $7,000 的籌碼，所以大多數大豪客跟注 Turn（轉牌）$4,500，只要他不是 Drawing Hand（抽牌）QJ 抽蛇，都會能跟注 River（河牌）。

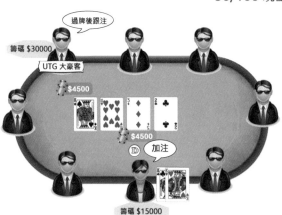

50/100 現金局

Turn Action（轉牌圈行動）

大豪客	Check（過牌）
我下注到	$4,500
大豪客跟注	$4,500
底池	$17,550

　　大豪客沒有思考就跟注了，機會真的出現！只要 River（河牌）不出 A，9 理論上我大多數都是 Best Hand。

Flop（翻牌）	Turn（轉牌）	River（河牌）
K T 3 rainbow	2 Rainbow	3

　　當擊中了最大的 Full House（俘虜）時，我的唯一想法是 All In（全下）及要對手跟注。

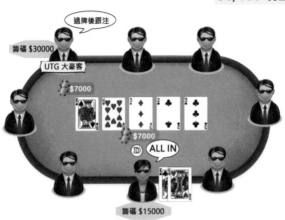

50/100 現金局

過牌後跟注

籌碼 $30000

UTG 大豪客

$7000

$7000

ⒹALL IN

籌碼 $15000

River Action 河牌圈行動

大豪客	Check（過牌）
我 All in（全下）	$7,000
大豪客跟注	$7,000

　　我 Show Card（亮牌）KK Full house（俘虜），
大豪客都亮牌 AT 之後説：「真是 KK ！」

【備註：其實我亮牌後，如大豪客的牌不比我大，他可以選擇不 Show Card（亮牌），不過大多數人想證明自己都有牌及有多不幸，都會 Show Card。】

　　成功由 $10,000 本金，累積到現在 $30,000 多，根據最初訂下的策略我將要轉桌到下一個盲注 100/200。轉桌時，你需要與當值的職員溝通，他們會代為安排。

　　職員說：剛好 100/200 有一空位。

　　我：可以給我一個籌碼盒方便過桌嗎？

　　職員說：可以。

♣ 四類型玩家

由 50/100 升盲到 100/200 要重新適應桌的不同玩家，一般網上教學會將玩家分為四大類型：

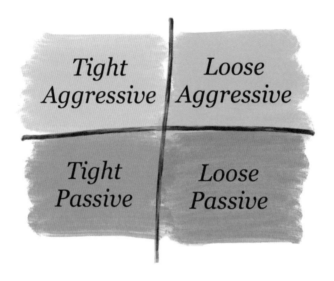

Tight Aggressive（謹慎進取型）

Preflop（翻牌圈）的入池率低，但每逢進入底時都會以加注進入底池，由於在 Preflop 的篩選都比較謹慎，所以在 Flop（翻牌圈）時都繼續進取。務必每次進入 Flop 都要得到底池，一般是舊派的撲克玩家的玩牌方式。

Tight Passive（謹慎被動型）

Preflop 的入池率低，但每逢進入底時都會以跟注進入底池，一般如果是這對手 Call 你的牌要比較小心，大多數 Tight Passive（謹慎被動型）玩家會以較大的牌力潛伏。如果該玩家加注你時，基本上非最大的牌型，你都是 Fold（棄牌）比較好。

Loose Aggressive（放任進取型）

新派玩家的玩派模式，在 Preflop 即使是第 4-6 組牌都會以加注入底池。為了平衡入池後比較多時間擊不中牌的風險，因此他們會配合很多 Bluff（唬咋）元素達至平衡。Loose Aggressive，由於 Action 比較多，所以買入比較多籌碼進入桌上。

Loose Passive（放任被動型）

傳統不會玩牌策略的魚，一般是很容易跟注，即使只是擊中 Bottom Pairs（底對）都有可能在 River（河牌）時跟注。當面對 Loose Passive 時，你應該要盡量去投放籌碼到底池中，獲得最大的價值。

盲注開始比較大，100/200 桌上的玩家相比 50/100 會玩得比較謹慎，入池率大家都相對較低。面對入池率較低的桌時，其實可以將 Preflop 加注的牌力降低，嘗試在 Preflop 階段增加偷盲次數。

♣ 危險還是機會？

買入 $30,000 進入 100/200 遊戲，桌上大家的籌碼量都在 $50,000 以上，所以一不留神每個深籌玩家都有能力在一局中清掉你所有籌碼。偷盲的策略成功，短短兩小時的時間，籌碼累積到 $38,000，重要的牌局再一次出現，今次遇到的是一個穿上西裝三十出頭的男子，他是在該謹慎桌上唯一活躍的人，而且在短短兩小時內出現了兩次的河牌 All in（全下），絕對是 Loose Aggressive（放任進取型）。

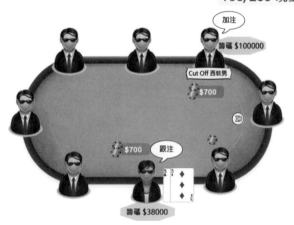

Preflop Action（翻牌前行動）

大盲位置得到 33。

Cut Off（Dealer button 前的位置）	西裝男	Raise（加注）	$700
Small Blind（小盲）		Fold（棄牌）	$100
Big Blind（大盲） MrChuChu		Call（跟注）	$700
底池			$1,500

Flop（翻牌）
3 4 7Rainbow（沒有 Flush Draw）

同樣是擊中三條，不過今次有三個很大的分別：

1. 在大盲位置，未能等待對手的行動就要自己先行動下注，沒有位置的優勢。

2. 擊中的只是最細的三條，雖然 Preflop（翻牌前）的 Pairs（對子）在 Flop 時擊中，是十分強的牌力。但最細的三條總會有機會遇上更大的三條，不過機率比較小。

3. Flop（翻牌）是 3，4，7 如果對手是 5，6 就會擊中 Straight（蛇），所以除了更大的三條外，還會有 Straight（蛇）的出現。

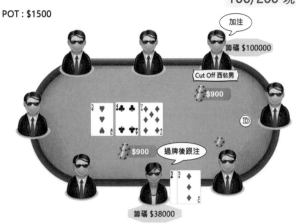

Flop（翻牌圈行動）

底池	$1,500
Big Blind（大盲）MrChuChu	Check（過牌）
Cut Off（Dealer button 前的位置）西裝男	下注 $900
Big Blind（大盲）MrChuChu	跟注 $900
底池	$3,300

　　過往幾年後，這手牌的過程我都曾分享給超過 100 個學員，有很多人會問，為甚麼只是跟注而不反加注呢？原因有以下幾個：

1. 在 Flop（翻牌圈）時，對手會有很多 AK，AX，Over Pairs（超越公共牌的對子）作出連續下注，而比較少強牌力可以跟注你的反加注。

2. 對手現階段投入的金額相對地細，反加注會
 很容易令對手 Fold（棄牌）。

3. 隱藏牌力，令對手預計不到我們擊中三條的
 範圍。

Flop（翻牌）	Turn（轉牌）
3 4 7Rainbow	A Rainbow（沒有 Flush Draw）
（沒有 Flush Draw）	

　　Turn（轉牌）出現 A 是很有利於我的三條，假
設對手是 AK 在 Flop（翻牌）時下注，現在 Turn（轉
牌）擊中了 A，這樣對方才有機會跟注。為了防止對
手 Check（過牌），所以我在沒有位置的大盲情況
下注 $2,800。

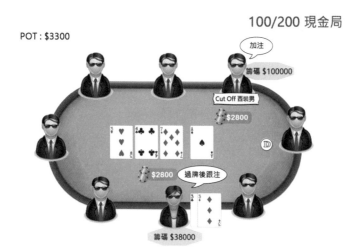

Turn（轉牌圈行動）

底池	$3,300
Big Blind（大盲）MrChuChu	下注 $2,800
Cut Off（Dealer button 前的位置）西裝男	跟注 $2,800
底池	$8,900

西裝男跟注了 $2,800，目前他有的範圍可能性是以下：

落後我的牌力：

一對 AK，AQ，AX（X 代表任何牌）

超對 AA，KK，QQ，JJ，TT，99，88

兩對 A3，A4，A7，34，37，47

一對及抽蛇 67，57，45，46

領先我的牌力：

暗三條 44，77，AA

蛇 56

列出對手可能有的 Preflop 範圍

撲克牌手在思考對手範圍時必須要做的過程，不論是有多不可能的牌都要先列出來，再另行篩選。最後，將所有可能性排列次序，再作出決定。

Turn（轉牌圈行動）

底池	$3,300
Big Blind（大盲）MrChuChu	下注 $2,800
Cut Off（Dealer button 前的位置）西裝男	跟注 $2,800
底池	$8,900

Flop（翻牌）	Turn（轉牌）	River（河牌）
3 4 7Rainbow	A Rainbow	4
（沒有 Flush Draw）	（沒有 Flush Draw）	

§ Value Bet（價值下注）

River（河牌）再一次擊中 Full House（俘虜），河牌擊中 Full House（俘虜），最重要是得到更大的價值，如何令對手 River（河牌）才是最後的重點。方法可以有以下幾個：

§ 底池 $8,900

下注 1/3 底池 = 約 $3,000（小的下注引誘對手用 45，46，56 反加注）

下注 1/2 底池 = 約 $4,500（半池下注，令對手的所有 AK，AQ，AX 容易跟注）

下注 7/10 底池 = 約 $6,200（一般對手只會用 AK，AQ 跟注）

下注 10/10 底池 = $8,900（令對手用 45，46，56 跟注）

下注 15/10 的底池 = 約 $13,500（令對手對你的不信任，用所有的 AX 及三條及蛇跟注）

過牌下注【要冒上對手都會 Check（過牌）機會，之後再加注】

最後決定是下注 $6,200 的 7/10 底池。

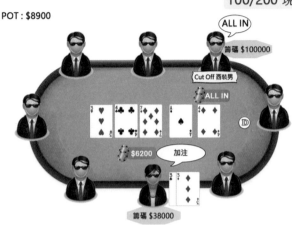

POT : $8900

100/200 現金局

ALL IN
籌碼 $100000

Cut Off 西裝男

ALL IN

$6200

加注

籌碼 $38000

River Action（河牌圈行動）

底池	$8,900
Big Blind（大盲）MrChuChu	下注 $6,200
Cut Off（Dealer button 前的位置）西裝男	反加注 All in

在開始時我的總籌碼是 $38,000，

翻牌前　$700，

翻牌　　$900，

轉牌　　$2,800，

河牌　　$6,200，

餘數是：$27,400

被人反加注後，突然感覺像是輸了，問題是我真的輸了？

　　突然進入兩難的決定時，無論是作出 Call（跟注）or Fold（棄牌）都要細心地回想這兩小時，這玩家的牌風。這西裝男的牌風是整張桌上最活躍的一人，在這兩小時發了 50 局牌左右，他參與了 20 多局，而且之前 River（河牌）亮牌時，會出現較多的第六組牌，所以他的組合範圍比較闊。

Over Play（誤判牌力）

　　在過往兩小時內這西裝男曾經有兩次在河牌時 All In（全下）記錄：

　　第一次是 AK 擊中了 A，在河牌時 All in，對手 Fold（棄牌）後，他自己 Show Card；

　　第二次是蛇花 Draw，河牌不中時 All in 對手，後來對手跟注了。

　　1. 證明這西裝男，相對會容易 All in。

　　2. 即使只是中了 AK 的 A 都有 All in 的可能性。

　　3. 而且西裝男是這桌上最活躍的一人。

西裝男有可能用 AK，45，46，56，Miss Draw 等 All in 的組合比起 AA，A4，34，44，77 All in 多。如果用俘虜長期跟注西裝男 All in 應該大多數時間會得到價值的機率比較高。

最後西裝男 All in 後，我思考了 5 分鐘後：「我跟注了」。

西裝男亮出 56 蛇出來，我才放鬆了一口氣開出 33 Full house（俘虜）出來。

本金由 $30,000 → $75,500

下一個盲注 300/600，我要過來了。

當盲注金額大了，心理壓力同時都大了，做每個行動都要心思細密，因為你只要出現一個錯的決定，手上剛剛贏回來的籌碼，就會轉到其他人手上。記得多年後，我有一生意上的拍檔「雲信」都很喜歡打德州撲克。曾經有一次，我們一同打德州撲克時，在桌上他分享了一個「贏」字在德州撲克上的解構，很有意思。

♣ 中國字「贏」的由來

<div align="center">

亡
口
月貝凡

</div>

亡 ＝ 危機意識

正所謂有危才有機，但每一個機會的背後必定蘊藏著相應的風險。正所謂「好牌才會輸大錢」，手執好牌時更應該額外留神，要不很容易一子錯滿盤皆落索。

口 ＝ 溝通

德州撲克是一個最多可達十人的遊戲，所以社交技巧也是十分重要的一環。隨了專注在牌局上，少不免也需要與其他對手交流，保持友善的關係，才可以長打長有。而且，你永遠不知道身旁的對手是何許人，他可以是一個的士司機，也有機會是上市公司主席，良好的人際關係可能令你有意想不到的收穫。

月 ＝ 時間管理

在德州撲克中，時間管理即是耐性，一個好的玩家永遠是十分有耐性的。因為在數學面前是人人平等的，只要有耐性，好的手牌、好的機會一定會來臨。

但缺乏耐性的玩家往往會胡亂入池，在黃金機會來臨前已把籌碼輸光。

貝 = 金錢管理

在 Poker 中，金錢管理是至為重要的一環，因為 Poker 不是一個可以必勝的遊戲，即使技術超班，也有機會輸光，換言之在遊戲內存在一定的波幅。

俗語有云「無咁大個頭唔好帶咁大頂帽」，在玩牌前要先審視盲注跟自己資金的比例，通常線下的局需要最少 30 個買入，線上的甚至要 50、60 個買入，才算健康。

良好的資金管理會讓你能夠無懼短時期的波幅甚至下風期；相反則會令你在牌桌上的財務壓力很大，影響發揮。

凡 = 心態管理

心態決定境界，這句話在撲克上是真的。在撲克上有個術語叫作「Tilt」，意即因某種原因令玩家心情偏離了「平常心」。

Tilt 有很多種成因，有 Winning tilt，也有 Losing tilt，亦可以因一個 Bad beat（低機率反超），其他玩家的行為、言語而 Tilt。

在 Tilt 的情況下往往會作出與平常截然不同的決策，可能是多玩了平常不會玩的手牌，可能是胡亂下注想搶底池或者瘋狂詐唬，這些行為都會很容易讓玩家瞬間輸光。

所以如何維持平常心也是一個技術，當中亦有很多的學問。

這 Poker Room 大約有十張 Poker 桌是同時進行中，在 Poker Room 內，50/100 有 4-5 張桌是進行中，100/200 只有兩張桌會是進行中，300/600 及 500/1000 就只有 1 張桌是進行中。最後，是目標的 1000/2000 在 Poker Room 最後的正中，有三梯級的大舞台，舞台上就只有唯一的一張桌，桌上就只有 5 個人在進行遊戲中，3 個身材較高的外籍人仕，兩個是亞洲的朋友。（心聲：你們等我，我會很快就儲齊籌碼，進入你們的小圈子世界。）

在 Poker Room 中，300/600 開始就只有一張桌，玩家相對人數少就証明了 50/100，100/200 跟 300/600 玩家的實力是會有距離的。無論玩家實力有多強，訂立了目標就要全力去進行，即使最後歸零都總算是實踐了自己的目標，到日後年紀老了都無悔當天的目標。

　　孫子兵法有云：「知己知彼，百戰不殆」，50/100，100/200 很多都是娛樂型優閒玩家，在過程中有講有笑，但 300/600 桌上玩家如同軍事上的戰略家，面無表情，每個底池都想將對方置之死地。在戰場上對手可以有成千上萬，但你的頭顱就只有一個，不死是首要的任務，才有機會獲勝。轉到新桌，觀察是最重要的一個環節，知道對方實力，就能站於不敗之地。

　　進入 300/600 桌後，最初 60 分鐘、大約是 20 舖左右，我都沒有太多的行動，主要是棄牌及觀察，開始留意大家的玩牌模式。這 20 舖內我留意到有兩人是比較活躍。

1. 中年男性比較容易投放籌碼進入底池，很容易出現 Over Play（誤判牌力）

2. 外籍男性 20 舖中有 12 舖是進入底池，但只有能贏出一個底池，証明他是容易進入底池，同時很容易放棄底池。其他的都是 Tight Aggressive（謹慎進取型），目標可以鎖定。

♣ 心跳再次出現了

每當投進底池比較大的金額後，在未開牌前都會出現心跳的感覺，雖然我們在玩牌時不能用金錢為作出決定的單位，但是緊張的心情是在所難免，心跳再次出現。過了兩圈後，進桌的 $75,000 未有太大變動。

§ Marginal Hand（邊緣性牌）

Marginal Hand 是一種經常會處與尷尬局面的 Preflop（翻牌前）起手牌，K9 同花就可以算是比較 Marginal Hand（邊緣性牌）的一手牌，我們可以先假設 K9 同花進入了底池：

§ Flop 952r

你抽中了頂對 9 及有張不錯的 Kicker，這時 UTG 在翻牌時下注到 9 個大盲，UTG +2 跟注，到你時應否跟注呢？正常你 K9 進入底池，同時翻出一個 9 而且沒有再大的牌在外時，你都應該要跟注，不過細心地想，暫時能領先的牌就會有 9T，98，56，2A 等抽中一對，Kicker 比你細的牌。但同時你現在落後很多不同的牌，比如是，超對 AA，KK，QQ，JJ，TT，暗 3 條 99，55，22，兩對 95，29，25 及 A9 等的牌力。

所以你會經常處於尷尬而不知進退的狀態，同時每次即使你能及時在 Turn（轉牌）棄牌，但你始終在 Flop（翻牌）時都會浪費了不少籌碼。在德洲撲克中，如在未有清晰定位前就經常浪費籌碼，你的籌量將會慢慢被消磨。

難道 K9 同花就是不可以玩的牌？Marginal Hand 在位置有優勢的情況下進入底池會比較好，例如 Dealer，Cut Off 等位置，在行動時會得到最多的 Information 下才發動攻勢。

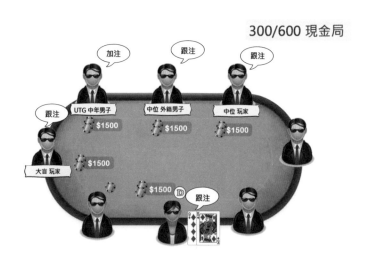

300/600 現金局

300/600

Preflop Action（翻牌前行動）	
UTG 中年男子加注	$1,500
中位外籍男子玩家跟注	$1,500
中位玩家跟注	$1,500
我 Dealer Button（K9s 階磚）跟注	$1,500
小盲棄牌	$300
大盲跟注	$1,500
底池	$7,800

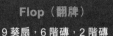

> **Flop（翻牌）**
> 9 葵扇，6 階磚，2 階磚

現在的翻牌是頂對（K9s 階磚）來説是 Dream Flop（最好出現的翻牌），擊中了頂對 9 及有抽花的機會是很好的未來價值，而且在牌局內是在最有利的 Dealer 位置，可以看清楚其他人行動才思考及部署。

§ 金額與大盲

記得在 50/100 時 Preflop 單次加注的金額範圍由 $300-350 再加注的金額就是 $1,750，到現在 300/600 時 Preflop 只是一次的單次加注金額已經是 $1,500，時間上只有 6-7 小時的分別，心態總是有不習慣。不過今天既然已經訂下了方案目標是升盲到最後一張桌的 1000/2000，下注的金額我已經不能夠再著重，每次下注只能用大盲的數量去判斷應該如何處理。

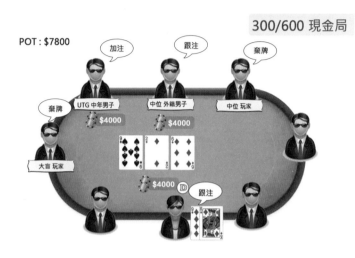

Flop Action（翻牌行動）

UTG 中年男子加注	$4,000
中位外籍男子玩家跟注	$4,000
中位玩家棄牌	Fold
我 Dealer Button（K9s 階磚）跟注	$4,000
大盲跟注棄牌	Fold
底池 $7,500 + 12,000=	$19,800

　　在 Flop 時擊中頂對抽花時，數學上即使是面對對手的 AA Over Pairs（超對）都有很高的出勝率，即使是在 Flop 時再加注亦沒有太大的問題，但如果對手是不能夠因為我的加注而 Fold，這只會是一個跟對手 Coin Flit（擲公字）的遊戲。現階段在有利的位置，可以冷靜地看看 Turn（轉牌）發出甚麼牌再行動。

Flop（翻牌）	Turn（轉牌）
9 葵扇，6 階磚，2 階磚	A 階磚

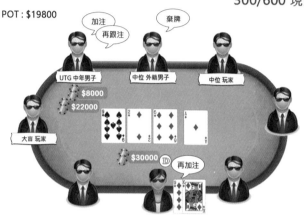

300/600 現金局

Turn Action（轉牌行動）

UTG 中年男子加注	$8,000
中位外籍男子玩家	Fold
我 Dealer Button（K9s 階磚）再加注	$30,000
UTG 中年男子跟注	$30,000
底池 $7,500 + 12,000 + 30,000 + 30,000 =	79,800

對手能夠在 Turn 持續下注的組合：

花：QJ 階磚，QT 階磚，JT 階磚 J9 階磚 T9 階磚（但由於他位置是 UTG 所以相對範圍會比較窄）

對子擊中暗三條：99，66，22，AA

在 Turn 已經抽中了 Nuts Flush（Nuts：堅果在 Poker 的解說是現階段最大的牌型）在前位的 UTG 中年男子，在轉牌時持續下注但是相對底池來說比較細的金額，而且我手上已經有 K9s 階磚，他有花的組合的機會相對地比較少，而他發出 Turn 時能夠持續下注，證明他有可能在河牌發出時能反超花的 Set（暗三條）的組合會比較多。經過思考後，我再下注到 $30,000，目的有兩個：

1) 我打出 $30,000 後，背後就只有 $40,000 的籌碼量，希望他會以 QJ 階磚等次一級的花 All in 我。

2) 令暗三條（99，66，22，AA）如想抽 Full House（俘虜）需要付出沈重代價。

Flop（翻牌）	Turn（轉牌）	River（河牌）
9 葵扇，6 階磚，2 階磚	A 階磚	4 葵扇

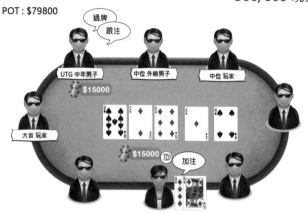

300/600 現金局

POT : $79800

River Action（河牌行動）

UTG 中年男子 Check	（過牌）
我 Dealer Button（K9s 階磚）下注	$15,000
UTG 中年男子長時間思考後跟注	$15,000
底池 $7,500+12,000+30,000+30,000+15,000+15,000 = $109,800	

　　最後，由於河牌已經發出，結果已經塵埃落定，如果這時打出 All In $40,000，暗三條可能放棄，只有 QJ 階磚等次一級的花能跟注 All In $40,000，所以打出 $15,000 目的為了令所有的花及暗三條都要作出 Payoff（支付）。最後我開出階磚，而對手只有面如死灰地將手牌掉進廢牌堆，成功由本金 $10,000 到現在約 $134,000。過了 $100,000 本金，我準備要走上 500/1000 桌上，但這時我再次回望 1000/2000 桌時，竟然發現原來的五個玩家

中，有兩個人一同準備就該牌局離去。可能今天我的 1000/2000 計劃，在 500/1000 就行人止步了。在踏上 500/1000 這舞台上，輸光贏回來的 $100,000 心態一早就為自己準備好，無論結果是好與否，總算為自己寫下人生經典的一幕。

500/1000

老實說，回想起這一幕時心態是準備好，但實力真的覺得還未夠，所以只能回歸基本策略，等⋯⋯等一手好牌才出擊。在開始的三圈內，接近 30 舖牌都未有進入底池，小盲 500/ 大盲 1000 單單是燒盲在 30 舖牌已經是 $4,500，就在這時再一次出現的全下。

500/1000 現金局

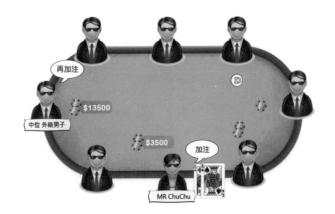

再加注

$13500

中位 外籍男子

$3500

加注

MR ChuChu

Preflop Action（翻牌前行動）

UTG MrChuChu（KK）加注 $3,500

中位外籍青年男子玩家加注 $13,500

其餘所有玩家 Fold

當在 **Preflop** 階段你得到 **KK** 時同時對手得到是 **AA** 有幾多機率呢？經過網路上的資料統計過，在 **UTG** 時你得到 **KK** 面對 9 個玩家時，這 9 個玩家會得 **AA** 的機率會是 4.39%，大約 22.7 次就會出一次。如果繼續計算 **UTG** 時你得到 **KK** 在 9 人桌上，8，7，6，5，4，3，2 人桌撞上 **AA** 的機會分別是：

9 人桌：3.91% = 25.4 次出現一次 AA

8 人桌：3.42% = 29.2 次出現一次 AA

7 人桌：2.93% = 34.1 次出現一次 AA

6 人桌：2.43% = 41.1 次出現一次 AA

5 人桌：1.94% = 51.5 次出現一次 AA

4 人桌：1.48% = 67.5 次出現一次 AA

3 人桌：0.98% = 102 次出現一次 AA

2 人桌：0.49% = 204 次出現一次 AA

所以 UTG（KK）遇上（AA）的機率並不算太大，當然是有可能發生的。這時你需要回想僅餘的資訊——在過去 30 舖牌上對手的玩牌風格。

如果認為對手玩牌會比較進取的話，可以選擇再加注。

如果認為對手玩牌會比較保守的話，可以選擇跟注。

如果認為對手玩牌會十分十分保守的話，可以選擇棄牌。

最後我回顧過去 30 舖牌，這外籍青年男子在 Preflop 的加注率都比較多，所以我決定再加注。

500/1000 現金局

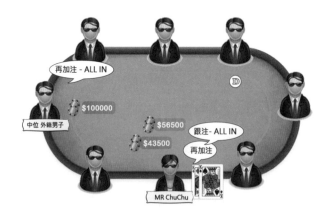

UTG MrChuChu（KK）再加注	$43,500
中位外籍青年男子玩家再全下	$100,000
UTG MrChuChu（KK）再跟注	$100,000
底池	$201,500

最後，對手開出 QQ，我 KK 勝，在沒有出現 Q 的情況下 Double Up。

現在金額已經去到 $229,000，人生就好像是過山車般快上快落，$10,000 轉眼間就 20 萬多，可惜是 1000/2000 的局已經散去，只好繼續在 500/1000 中努力。兩小時後，整天已經差不多在這戰場上逗留了十小時。最後一把牌出現了，夢想中的 AA 在 Preflop 中現身。

§ AA 的 Preflop 出現率

AA 是在 Poker 的 Preflop 中最大的牌型，對應所有牌都有接近 8 成的出勝率。在數學上，在 Preflop（翻牌前）中得到 AA 的機率可以用一條簡單的數學計到，你要在發第一張牌時得到一張 A = 4/52 的機率，之後再得到一張 A = 3/51 之後相乘後就會得出，12/2652 = 每 221 舖牌就會得到一次 AA。Live Game 由於由人手派牌的關係，每小時平均 25 舖左右 * 10 小時，剛剛好過了時間就出現。

500/1000

MrChuChu UTG+1 AA	$220,000
中位外籍青年 UTG +4	$100,000
亞洲中年男子 Cut Off	$500,000

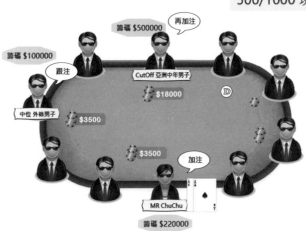

Preflop Action（翻牌前行動）

UTG+1 MrChuChu（AA）加注	$3,500
UTG+4 外籍青年男子玩家跟注	$3,500
Cut Off 亞洲中年男子玩家加注	$18,000
其餘所有玩家	Fold

今次牌局相比是最容易決定，因為手上已經得到
Preflop 階段最大的牌型！

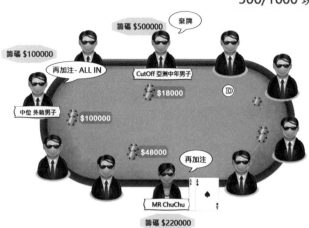

UTG+1 MrChuChu（AA）再加注	$48,000
UTG+4 外籍青年男子玩家 All in	$100,000
Cut Off 亞洲中年男子玩家 Fold	（棄牌）
UTG+1 MrChuChu（AA）跟注	$100,000
底池 $500 + $1,000 + $100,000 + $100,000 + $18,000 = $219,500	

對方開出 All in 的牌 TT

我開出 AA

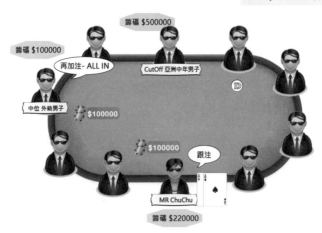

Flop（翻牌）	Turn（轉牌）	River（河牌）
T 葵扇，6 紅心，3 階磚	8 階磚	8 葵扇

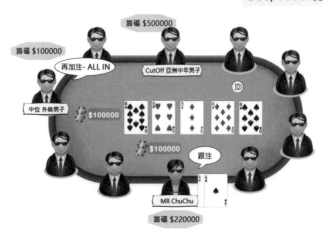

在第一張牌已經發出 T，無奈的 AA 轉眼變成了廢紙。不過無論命運會是如何安排，我都在當時作出最好的選擇，而連續作戰了 10 小時及剛剛 AA 被人在 Bad Beat（低機率下反超）的我，最佳的選擇就是帶住餘下的 $120,000 回酒店休息。雖然未能夠走到最後的一張桌 1000/2000，不過總算是將自己在 Poker 所學，盡量去思考及發揮出來。

在這次的經歷後，我希望能運用這 $120,000 成為我在 Poker 的第一 Bankroll，由 50/100 慢慢的打起來，之後，給自己訂下很多 Poker 的規定，如：

1. 一星期總會抽兩天到澳門

2. 每次不少於 8 小時的戰鬥

3. 如不幸地第一個買入爆了，每天只能再買多一次

4. 不論贏輸都在回港後食一餐豐富的晚餐獎勵自己

5. 如連續兩星期不順利，就要休息一星期才能再到澳門作戰

6. 如在當局上有處理不好的情況，回家後要寫進小氣簿內（Hand Review）。

　　希望可以穩定地發展，就在 2015 年的 3 月份，$120,000 已經慢慢變成 $300,000，不自覺地踏上全職撲克牌手之路。

世界撲克大賽
World Series
of Poker

04

CHAPTER

♣ Poker 的奧斯卡大獎 WSOP

每年年初，世界電影界都會有一大盛事，就是由美國電影藝術與科學學院為了鼓勵好電影創作及發展而頒發獎項的奧斯卡金像獎頒獎典禮。能夠得到奧斯卡金像獎，是在專業電影界的肯定。相對 Poker 都有著同等級的盛大頒獎禮，就是 WSOP 的比賽。

WSOP 的歷史可以追溯到 1970 年（50 多年前），1969 年辦了第一次撲克大賽，本次撲克大賽包含許多遊戲，其中亦包含了 Poker。1970 年，重新命名為「世界撲克大賽（World Series of Poker，WSOP）」，並移到拉斯維加斯舉行，參加費用定為一萬美元，一年後，WSOP 的主要賽事改為無限注 Poker。此後無限注 Poker 便成為撲克世界系列大賽的主要賽事，1973 年，WSOP 的主賽事第一次由美國哥倫比亞廣播公司（CBS）進行電視轉播。1975 年開始，WSOP 主辦單位加送金手鏈給各單項比賽的冠軍。在接下來的 20 年中，參與 WSOP 的玩家人數穩定增長，1972 年超過 100 人，1991 年突破 200 人，2010 年更突破 7300 人。

♣ 一條 WSOP 金手鏈的誕生

　　每年的 WSOP 都會吸引很多玩家蜂擁而上，除了主賽事之外，還有很多不同的邊賽，很多的比賽由於人數眾多都會分多天進行，每天將會面對連續比賽 8 小時的賽程，當中的對手會不停地轉換，令你要在短時間內適應桌上的所有玩家。時間流逝的同時盲注會不斷上漲，令你的籌碼對比盲注的價值會不斷萎縮。10% 的玩家將會 In The Money 進入錢圈，一路為了世界冠軍這殊榮而奮鬥。

Poker
Boom

05

CHAPTER

♣ 一定要認識影響 Poker 發展的「Poker Boom」

講述甚麼是 Poker Boom，首先就要由 Chris Moneymaker 説起，在 2003 年的 WSOP（世界撲克巡迴賽）中，從事會計的他成功用 39 美元贏下了 WSOP 主賽事的衛星賽，沒有任何比賽經驗的他最後更贏下了這個主賽並收獲了 250 萬美金的獎金。在 2003 年前，電視上播放的主賽轉播只能提供比賽氣氛和公牌訊息，除非玩家主動攤牌和 All In，觀眾不能觀看玩家的手牌，這樣的節目並不受歡迎，在 2003 年主辦的機構引入了改造過的牌桌，在手牌下方安置特殊鏡頭，令觀眾有如上帝的視覺，讓他們知道牌局的細節，觀眾們更有代入感並能感受到玩家的思考過程，在 2003 年正式採納了這種直播方式，受到廣大歡迎。而就是在這一年，一個叫 Chris Moneymaker 的人在全國的電視轉播下，贏得了世界冠軍，Moneymaker 的個性，和他獨特的姓氏產生了巨大的影響，點燃了每一個普通人一夜暴富的渴望，全美的年輕人每天學習 Poker，談論 Poker，2003 年之後的 3 年裡，美國線上德州撲克的玩家人數像火箭般飛升，根據統計，在最高峰的時候，美國有超過 5000 萬名玩家，佔了 1/5 的人口，這個數字意味

著每 2 個成人男子就有一個在線打牌,而線下的卻
難以計算,這就是當時所謂的「Poker Boom」。

　　美國文化也受到 Poker Boom 的一定影響,例
如 Ace in the hole,意指手牌有 A,形容秘密武器;
在香港的日常生活中用到的藍籌,藍色籌碼,Blue
chip,還有幾年前 Lady Gaga 爆紅的金曲「Poker
Face」也是來自 Poker 的。

參考:http://sports.sina.com.cn/go/2017-12-20/
　　　doc-ifyptkyk5462777.shtml

香港第一個
世界冠軍

Anson Tsang

06

CHAPTER

♣ 屬於香港人的第一條 WSOP「金手鍊」

2003 年的 Poker Boom 在美國拉斯維加斯引爆，席捲全球，美國是重災區，然後不斷蔓延，從此以後，WSOP 報名的人數有增無減，而且是以幾何級數的上升。每年出席這件盛事的玩家不計其數，有些甚至遠洋渡海，為的就是這條「金手鍊」。2020 年，由於疫情關係，WSOP 搬上了網路平台，在 2019 年的 WSOP 拉斯維加斯站中，主賽事的報名人數已經達到 8569 人之多。而在 2018 年，屬於香港人的第一條「金手鍊」正式誕生。獲得這條「金手鍊」的得主正是筆者要講述的香港撲克界傳奇人物——Anson Tsang！

♣ 第一港人奪得「金手鍊」

2020 年，這一年的 WSOP 因為疫情的緣故而變成在網上舉辦，在 8 月 22 號，Anson 再次成功拿取第 2 條「金手鍊」，現時，他已經是 2 條金手鍊的記錄保持者！可見 Anson 無論是線上還是現場都是應付自如的牌手。

2017 年以前，Anson 已經從現金局中贏取了一筆龐大的資金，同年，他踏上了錦標賽的追夢之旅，開始遊歷世界各地，不斷參加比賽，最具代表性

的 WSOP 金手鍊當然也是他的囊中之物。Anson 在 2018 年的這趟 WSOP 之旅，據他形容，他是存心以這條金手鍊為目標的，為了不想錯過任何一個比賽，他由第一天打到最後一天，歷程接近兩個月時間，每天就重複過著不斷打比賽的生活，每天打完比賽就是回酒店休息然後迎接明天的賽事，他形容自己是一個很喜歡挑戰新事物，和不怕悶的人，為了得到這條金手鍊，他心無旁貸，即使每天吃著漢堡包，過著沉悶的生活甚至與妻子、女兒分隔異地也不曾想過放棄夢想，他並不是「想」拿這條金手鍊，而是「要」拿這條金鍊，在整個訪問的過程依然感受得到他當時的決心。用「好勝，熱情，野心」這三個形容詞套在 Anson 身上實在非常之貼切。就是這個精神，成就了今天的他！

♣ 接觸 Poker 的過程

2008 年，當時剛剛興起社交平台，Anson 在瀏覽社交平台的時候突然有個 pop-up 訊息彈出，點擊進去是一個名為 Zynga 的 Poker 遊戲網站，開始時 Anson 覺得相當有趣，玩了一會兒就已經愛不釋手，當晚他立即上網查閱遊戲玩法，並發現原來身邊也有朋友對這個遊戲有興趣。翌日，他已經約好朋友初嘗現場遊戲的快感，他憶述當天是 1/2$ 港元，第一天

他就贏下了 $500（250bb），他當時的心情是「咦！為甚麼這個遊戲這樣簡單？」再翌日，他已經開始在澳門的賭場打牌了！由 10/20 開始，Anson 形容當時這個級別的遊戲非常簡單，少有虧損，他更不斷把級別提高，很快，大概一個月左右的時間，他已經坐在 100/200 的台上了。

♣ 第一次的挫折

　　以為一帆風順的 Anson，在進入 100/200 級別的遊戲時，終於受到了打擊！當時的 100/200 已經是澳門最大的級別，他發現在這個級別中，無論怎樣打，都是輸的，令他越打越迷失，原來這時候的對手都是擁有相當經驗的外國回流生或是來自外國的職業牌手，即是我們所說的常規玩家。他的意志頓時被打沉，心想「是不是我太天真呢？原來這個遊戲沒有想像中簡單！」受到挫折的 Anson，開始把級別降低，而這一次，他並沒有像開始時順利，不禁令他想是不是之前只不過是自己運氣好？不過他沒有放棄，從一些比較小的級別開始，重新出發，這段時間更不斷累積經驗，經歷了 2 年時間，再度踏上 100/200 的舞台，這一次，他成功了，成功在這個級別上穩定盈利，之後更辭去了年薪百萬元的穩定銀行工作，正式成為全職的職業牌手！

♣ Poker 的精髓就是人性

Poker 的世界裡，充滿各適其適的牌手，有些人偏向「數理型」，喜歡用數學計算 ev 值和運用各種理論並嚴格遵從；有些人偏向「牌感型」，喜歡猜度對手心理並利用對手的心理特性。毫無疑問，Anson 絕對是屬於後者。「數理是一個 Backup，只要你有足夠的勤力，就算你去不到 100 分，至少也能達到 7、80 分，反而心理上的層面，有時這個才是勝負的關鍵！」這一句說話從 Anson 口中說出，幾乎是一眾迷惘中的「牌感型」玩家最大的肯定。但 Anson 再度補充，數理並不是不重要，如果這種基本的知識你都不願意去用功學習，你就很難達至成功。但當然，在這個悠長的歲月裡，Anson 也遇過一些完全是打心理戰也能成功的牌手，但據 Anson 形容，這些牌手猶如會「讀心術」，是很少數的例子。

「我覺得 Poker 這個遊戲，太多人著重於某個位置，幾多個大盲，應該要做些甚麼。這些事情是書本上教你的，叫做 GTO，但有時你要跳出這個框框，才能最大化地剝削對手。」又說如果你剛剛坐下一張枱，一開始最重要的事情就是觀察所有對手，你要知道每一個對手是哪一種性格，有時候甚至能夠憑著對手的外表來判斷，例如女性牌手通常都是比較

謹慎一點；年紀大的牌手大多也比較保守，但偶然也會遇上進池率和跟牌率很高的娛樂玩家，這時候我們便要因應桌上的對手而有所調節，少點 bluff，多點 value bet，因為他們很喜歡 call。如果你能夠判斷到每一個玩家的特性，你就能夠得心應手，如果你知道某位玩家非常怕死，你可以多點唬嚇，盡量在每個人身上獲取更多的籌碼。」Anson 又形容，無限注的德州撲克其實是一樣天馬行空的事，因為很多時候你的牌都不會很大（相對 PLO 而言，由於 Anson 也參與很多 PLO 的遊戲），要如何定義頂對有多強，這是無法定義的事，要不你就是絕對領先，不然你就是絕對落後，要怎樣理解這個遊戲，其實是非常抽象的，用甚麼的注碼來下注，幾時 overbet，幾時 check raise，很多時都是取決於當時這個剎那間，對手的心理狀態和性格去決定的。

在這 2 年不斷出戰世界各地的 Anson，被問到現時香港的 Poker 水平，Anson 有這個想法：「如果要對比外國的水平，普遍香港的牌手似乎在國際的舞台上還有距離，始終外國的人口實在太多，而且參與率也是完勝於香港，畢竟外國的 Poker 文化已經發展了數十年，而香港也是這幾年才開始普及。」在外國，很多剛剛成年（甚至未成年）的年輕人已經開始在網上不斷練習，這些年輕人，是非常優秀的牌

手，年紀輕輕已經累積了相當的經驗並擁有非常深厚的 Poker 知識，再説，外國是非常容易就能夠接觸 Poker，軟件硬件都十分完善。但如果説香港在亞洲的水平，香港是最頂尖的。

以現時 Anson 的實力，想拜他為師的人不計其數，不過暫時 Anson 還未有收下任何弟子。他説自己的打法除了基本的數理層面外，也涉及很多心理層面上的 level of thinking 和對牌桌上對手的觀察，相對上比較抽象和難於傳授。Anson 説自己本身是一個要求很高的人，任何事情也想做到完美，所以在收徒弟一事上也很挑剔。如果之後能遇到投緣的人，而他／她又對撲克有天賦和熱誠，Anson 説他也會很樂意收他／她為徒，把自己的所有絕技傾囊相授。

♣ 巨額現金局

在 Anson 展開追夢之旅前，他在澳門經常會參與一些巨額的現金局，這些牌局上面，有時會遇到一些不同層面或層次的名人或商家，到底甚麼是巨額呢？筆者只能透露，一天可能會有 8 位數字的上落！甚至乎在網上出現的頂尖牌手，他幾乎都遇到過，當中當然包括為人所熟識的 Phil Ivey 和 Tom Dwan。被問到當遇到這些大神時，他如何應付，Anson 説：「你一定要相信自己能夠成為這種人你才有機會贏到

他們，如果你遇到他們只會害怕的話，你就只能永遠停在這個層次，不會進步。」他又說每個人即使是頂尖的牌手都有他們自己的特性，有時甚至會出現「格食格」的情況，例如某位頂尖牌手的風格能夠吃得大部人死死的，但可能剛巧被你的風格所克制。

♣ 成功之道

「如果要在這個行業成為頂尖的牌手，你需要對自己作出一些犧牲和限制。」在這十幾年的牌手生涯裡面，Anson 看過很多人成功及失敗，他說在這一個行業裡面，自律性是非常重要的，所幸的是，自己是一個比較悶的人，對物質沒有過份的要求，反而對一些榮耀及認同更為渴求，他對這種精神上的追求比較在乎。他又說，有些人可能在打牌上總體是贏錢的，卻避不過破產的厄運，因為這一個職業很容易遇到大起大跌，如果你在高峰的時候只顧享樂，當你再次下怡時，就已經出了這個 mood，不能專注。更說有些人輸給了一個「賭」字，在長期出入賭場的牌手中，他們很容易就輸給賭場上的其他遊戲，如百家樂。Anson 形容自己打撲克有時會很瘋狂和堅持。曾經試過遇上一些好的牌局，他在桌上竟然能一直奮戰 60 小時！意志力實在非常強大！

當年 Anson 毅然辭掉一份穩定工作時，他曾受到家人的反對，後來得以証明自己的選擇是正確的。「從前，他們可能會覺得我是一個賭徒，十賭九騙，現在，家人對此更是引以為榮，覺得我除了可以獲得財富外，更在做自己喜歡做的事，而且在業界也是小有名氣（Anson 就是這樣的謙卑）。」現在 Anson 的家人可以驕傲的向人介紹她的兒子，她的丈夫，她的爸爸是世界冠軍！最後 Anson 以此為訪問總結：「Poker 看似好容易，但其實是一個非常非常複雜的遊戲，正所謂易學難精，要去到最高的層次，可能會涉及到很多你無法想像的知識範疇，例如，除了最基本的數學外，經濟學，心理學甚至哲學都可以融入到撲克世界裡面，從而提升大家的思考層次和撲克深度。」

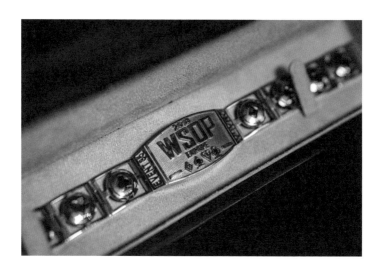

♣ 人類大戰 AI

自千禧年後，人工智能能否取代人類已成為世人熱切討論的話題，十餘年下來，人類已在各項棋類競技項目包括中國象棋、西洋棋甚至圍棋上接連失守。

無限注德洲撲克（No-Limit Holdem）自面世以來就一直被視為在運氣與技術上揉合得最平衡的遊戲，AI 對人類的挑戰亦隨著時間的推移來到了德撲的領域。

在 2015 年，Carnegie Mellon University 研發了一個人工智能程式名為「Claudico」，並於無限注德洲撲克單挑桌（HUNL）的領域上挑戰人類。是次比賽不但是德撲首個人類大戰 AI 的單挑對決，更可謂是人類與 AI 對決的最後防線。因此，在一位國際知名的牌手 Jungleman 的邀請下，4 位頂尖的德撲單挑高手組合起來迎戰「Claudico」，分別是 Doug Polk，Dong Kim，Jason Les 和本文的主角 —— Bjorn Li（下稱 BJ）。

在 4 月 24 日至 5 月 8 日期間，他們在 USD $50/100 的盲注上進行了超過 8 萬手牌的對決（每人各自與「Claudico」對決了約 2 萬手），最後人類

以 9 大盲 /100 的贏率勝出是次比賽，成功捍衛人類的最後防線，而 BJ 是在 4 人之中贏取最多利潤的一位選手，利潤接近 53 萬美金。

被問到當時面對「Claudico」有甚麼致勝秘訣，BJ 表示 HUNL 的要訣是要找出對手的漏洞，在對決首兩天的時候他已經發現「Claudico」一個很大的漏洞，就是「Claudico」在面對對手 1 大盲的下注及過牌會有十分明顯不同的反應，令 BJ 可以在「Claudico」未調整這漏洞前持續獲利。

BJ 解釋道：「我留意到『Claudico』的習性是先判斷對手的行為再決定下注大小再作出相對的反應，因為對於人類來說，下注 1 個大盲和過牌幾乎是沒有分別的，但『Claudico』則會先判定此行為是下注而其系統對下注已有一個既定的反應。所以在這個情況下，我可以利用此漏洞去盡情剝削它。」

是次比賽證明了人工智能至少在德撲的領域上尚未可完全接管人類，但在賽後的訪問中，BJ 坦言人工智能將在未來數年內打敗人類，因為機械學習的速度十分快，當機械可以在德撲上找到 Nash Equilibrium（納什平衡）時，它將會變得不可擊敗。

而 BJ 的預言亦在 2017 年成真,當時第 2 代德撲 AI「Libratus」擊敗了人類的 4 位高手,雖然 BJ 並沒有參與是次對決,但不可不承認 AI 的學習速度是遠超人類的想像。

♣ 線上單挑王者的崛起

能被邀請進對抗 AI 的 4 人團隊,BJ 的實力絕對是不容置疑,但究竟他是如何接觸德洲撲克,如何一步一步從一名讀國際學校的香港學生成為線上撲克的單挑王?

BJ 在 2008 年於中學畢業,在大學主修經濟及數學,當時在朋友和同學的渲染下首次接觸撲克,由一開始輸錢到慢慢掌握到遊戲的玩法,轉為有盈利後,BJ 就完全沉溺在撲克的世界中,更在著名撲克網站「PokerStars」中開始他的撲克之路。被問到在大學主修數學會否對玩撲克有一定的幫助,BJ 笑言大學所學的知識在撲克上是完全起不了作用。

「其實頭兩年我也是一條魚,而且在十幾年前亦甚少資源去學習,只能從輸錢中學習,憑著自己的經驗一步一步檢討及改進,慢慢地就開始有盈利,自此就更加投入這個遊戲。」BJ 回憶著説。

♣ 「我不是天才，我只是勤力」

據 BJ 所說，在 2010 年開始他在「PokerStars」從 0.5/1 美金的盲注奮戰，每當盈利到達某個目標就會「升盲」，挑戰更高買入的桌子。線上撲克的其中一個特色就是可以同時打多張桌子，BJ 在最高峰的時候曾試過同時打 24 張桌，當中有幾張更是 Zoom 形式的玩法（當玩家棄牌就會立即去到另一張枱，不用等這手牌打完就能開始下一手牌）。如是者，BJ 在「PokerStars」磨練了幾年後，就成為了 25/50，50/100 美金的高額現金桌常客，尤其是單挑桌更會長期「坐枱等魚到」。

被問及為何可以如此順風順水，是天才抑或有其他原因？

「我絕對不是天才，但我真的很勤力，而且 2013、2014 年的玩家水平相對較低，當時『PokerStars』亦有一個名為 Supernova Elite 的制度，只要玩家玩夠特定手數就會得到一筆獎勵金。當時很多玩家為了追求這個獎勵就會同時玩很多桌，但很多玩家亦因此忽略了手牌質素而輸錢。」BJ 解釋道。

♣ 從線上到線下

隨著科技的發展、互聯網的普及、各大媒體轉播撲克賽事,人們對於撲克的認識漸漸的越來越深入,同時在網上亦開始有很多各式各樣的德撲教材。慢慢地,德撲玩家的平均水平以飛快的速度持續提升,而貴為兵家必爭之地的各大線上撲克平台當然會受到影響。

BJ 如是説,「其實到了 2015 年的時候,線上的局已經變得很差,在 PokerStars 更會出現 0 魚的情況。説到底,德撲也是一個打魚的遊戲,沒有魚,就失去了打牌的價值。」

在線上撲克生態失衡的情況下,作為職業撲克玩家的 BJ 在朋友的介紹下,開始到澳門賭場參與線下現金局。

當年正值內地與澳門通關,大量的遊客到澳門觀光娛樂,當中當然少不了撲克玩家的至愛——魚,可説是線下德撲的一個黃金時期。

BJ 當年從盲注 300/600 港元開始,一路過關斬將到 1000/2000 甚至最大曾打過 20000/40000 的局,1 個 100 大盲的 buy in 就已經是 400 萬港元,

可想而之一場牌局的上落數是多麼驚人。他亦分享當時永利賭場的撲克廳，在盲注 300/600 或以上的局會有 VIP 座位，在場的工作人員會負責找一個富裕的老闆下桌耍樂，有時候亦會有其他的遊客下座，視乎日子和時間。

但在線上競技多年的 BJ，來到線下局的時候會不會有不習慣的情況？

「其實都有好有唔好，好處在於在澳門線下的局很多人一開始都不認識我，會對我少一點提防，令我一開始在打牌上比較容易獲利；壞處則是少了一種優越感，哈哈。」BJ 笑著說。

「線上的局大多數人都是 100 大盲的買入，但線下的局則會比較深籌，會有 300-500 個大盲的籌碼量，雖然沒有在線上玩得那麼多手牌或同時打多桌，但深籌的情況下，專業玩家的優勢會更明顯。」

♣ BJ 也會有 On Tilt 的時候嗎？

在筆者與 BJ 的面談中，都會感覺到 BJ 是一個喜怒不形於色，就像是天壓下來也影響不了他的心情的牌手。無疑作為一個撲克好手，情緒管理是十分重要的一環，亦是每一個撲克玩家的必修課。若不能

好好控制情緒，儘管有多麼精湛的技術亦發揮不了，除了會導致輸錢外，嚴重者更有機會犯下天大的錯誤——賭身家。而年輕的 BJ 亦曾犯下一次這樣的大錯。

「記得在 2011 年的時候，我恆常的在打 2/4 美金的 9 人桌，用了 8 個月的時間把本金累積到 15 萬，但有一天不知為甚麼連續輸了 10 個 buy in，當下情緒很急躁很想追數，就在 25/50 美金的單挑桌坐下了，是比我應該打的 buy in 超出了接近 10 倍。」

「結果在一天內我輸了 9 萬多美金，接近 70% 本金，當年我 21 歲，腦袋一片空白，在家中電腦面前呆坐了整晚。當時十分失落，亦有了 quit Poker 的念頭。只是靜下來思考後，我發現我真的沒有其他愛好，所以在冷靜了幾天後，便在少一點的盲注級別 1/2，2/5 美金重新出發。」

♣ Game Theory Optimal（GTO）最優策略與 Exploitative（針對性打法）

現今德撲的遊戲策略中大致可分為兩大類——GTO 和 Exploit，而 BJ 可謂是 GTO 遊戲策略中的佼佼者，但究竟甚麼是 GTO 呢？用 GTO 來打撲克就是否代表必勝？ GTO 和 Exploit 又能否共用呢？

「就好像玩石頭剪刀布遊戲的時候，平均且隨機地出 1/3 石頭，1/3 剪刀，1/3 布，達至一個 Equilibrium（平衡）無漏洞的情況。GTO 偏向是一個贏一點兒，不會輸的策略，贏的地方在於對手會由於不平衡而犯錯。例如在石頭剪刀布遊戲中，對方很喜愛出剪刀，那麼在長期遊戲下來，他會因為這個不平衡而慢慢地輸一點給你。」

「同一個情況，但在 Exploitative 的打法下，當你留意到對手很愛出剪刀，在針對他這樣的漏洞下，要最大化價值的做法就是增加自己出石頭的頻率，這樣會比 GTO 的打法贏得更多價值。而 GTO 和 Exploitative 是不能共存的，若因應對手調整了打法就不再是 GTO 了。」

在德撲上，下注尺度、詐唬頻率、價值下注頻率就好比石頭剪刀布，GTO 的確是一門易學難精的理論。BJ 亦表示其實玩德撲也不一定要用 GTO，但若想作為專業玩家，就一定要對 GTO 有所認識，才可以知道對手是否在用 GTO 策略。

那究竟 BJ 在自己的遊戲策略中偏好用 GTO 抑或 Exploitative 呢？

「如果我對對手的閱讀不夠強或不夠信心，我就會偏向 GTO，不會強打 Exploit。而且我也信奉 Ockham's Razor（簡約法則），會避免在一手牌裡面作過多閱讀，有時候簡單一點更好。」

相信各位讀者也對 GTO 有了基本的概念，筆者亦十分認同 BJ 所說簡約法則的概念，雖然獨特的閱讀（Exploit）可能會帶來額外的收穫，但的確大部份時候也不用想得太複雜。正所謂簡單就是美，簡單一點去看待大多數的人和事可能就是人生撲克上的 GTO。

♣ 疫情下的撲克生態以及 BJ 的未來去向

因疫情關係，線下的現金局亦相繼暫停，線上的撲克局亦沒有太大的價值甚至有 AI 盛行的現象。有見及此，BJ 坦言近年已很少玩撲克，反而他十分看好加密貨幣市場的前境，更透露已將大部份積蓄投資在市場上。

被問及有否因為撲克而要犧牲了某些事情，BJ 平淡卻帶點兒哀傷的說著：

「在過去十年都十分專注在 Poker 上面，都真的有影響了和身邊人的關係，特別是前女朋友，例如

有好局的時候就取消了原本的約會，甚至有時在一起的時間都會用手機玩線上撲克。坦白說，的確會有後悔，如果可以重新選擇，我必定會減少花在 Poker 上的時間，會多陪伴身邊人，因為不想重蹈覆轍，不想再後悔多一次。」

即使受疫情影響，在訪談中也可看出 BJ 對於撲克的熱情沒有因為少打了撲克而減卻，因為每當談及撲克或一些專業術語時，他也會眼神炯炯地解說過不停。他表示仍然熱愛撲克，在將來依舊會繼續在撲克路上拚搏，但同時也會追求生活上的享受，珍惜身邊人。

♣ 給年輕一輩的話

撲克的平均水平持續地提高，時至今天若想成為一個職業牌手，的確比 10 年前困難不少。BJ 亦寄語年輕一代的牌手若要取得成功，定必要更勤力、付出更多、更努力學習才有機會。

「但亦不需要不眠不休地打牌，也要有生活平衡，要夠休息。始終情緒要穩定，要開心才可以打到 A-Game，情緒管理也是一種很重要的技術來的。」

「還有，千萬不要賭身家！」BJ 認真的說著。

香港
The Hendonmob
排行榜第一名

Danny Tang

08

CHAPTER

在 Poker 的世界裡，有一個網站名為「thehendonmob」，這個網站就像是一個牌手的履歷表一樣，會記錄全世界受認可的現場賽事，然後作為排名。雖然有一個盲點，就是網站只會記錄牌手所贏得的獎金，如果玩家在比賽中不幸落敗並沒有獲得獎金的話是不會被記錄的，所以這個排名裡的獎金排名是不會計算買入金額的，不過也是一個極具參考性的網站。而接下來要介紹的牌手，就是在這個網站裡面，香港排名第一的「Danny Tang」，暫時他的人生總獎金是 $66,545,778 港幣。

在 Danny 的訪問中，我們不但加深了對他的認識，同時真真正正體會到甚麼是心態決定境界。

♣ 「Aim for the Sky」、「Dare to Dream」

在訪問過程中，Danny 帶出兩句很有份量的美國俚語——「Aim for the Sky」（瞄準天空），大多數人都會在每件事情的開始訂立目標，如果在訂立時都是訂出自己能夠輕易達成的目標，你就永遠不能夠超出你早已預設的框框，相反，在訂立時已經訂出遠大的目標，將會得到意想不到的收穫。「如果你是 Aim for the Sky，最後即使你到不到天空，你至少能夠到達屋頂。」

　　「Dare to Dream」（大膽挑戰夢想），甚麼是夢想，夢想是一種對未來的期望，心中努力想要實現的目標。香港是現實主義社會，大家都會將「夢想」兩字拋諸腦後，向現實妥協。Danny完美演繹出「Aim for the Sky」及「Dare to Dream」的理念，就是敢想敢做。

　　在英國出生的 Danny 有三個夢想：
1) 成為一名職業足球員
2) 成為一名職業 MMA（混合格鬥）
3) 成為職業撲克牌手

♣ 被足球所放棄

　　「可能是文化差異，身在英國的我，看到英國的足球員都收入豐足，14-16 歲在英國曾經認真地朝向職業足球員夢想進發！我來自小區 Wrexham，在該區的職業隊伍中青訓，不過無奈在體能上到某個階段已經無法再前進，加上媽媽害怕我在比賽中受傷，所以最終只能放棄。」

♣ MMA 混合格鬥

　　「19 歲是我血氣方剛之年，當時在電視銀幕中迷上了 MMA 界的天皇巨星 Georges St-Pierre，我看過他很多方面的資料，他在訓練的過程中很有紀

律，在拳擊各方面都很平衡，雖然實力非常強大，對外卻非常謙卑，令我很欣賞及成為日後在德州撲克各方面仿傚的對象。當年在偶像強大的模仿動力下，由埋身的 MMA 訓練到健身房的肌肉訓練，一星期可以完成 9 次不同的訓練內容，直至遇上德州撲克。」筆者在訪問期間認識到 Danny 是一個執行力非常強，而且對每件事情投入度都十分高的人，奈何 Danny 三個夢想有兩個都受先天體格所限制，未能盡情去實現，不過人生就是塞翁失馬焉知非福吧！沒有過去的失敗，又怎會有今天名揚海外的知名撲克運動員 Danny Tang。

♣ Danny Tang 的傳奇

從小到大在 Mind Game 都擁有著天賦的 Danny，在剛剛接觸德州撲克更是發揮得淋漓盡致，在很早期已經在英國不同的細額 Poker Room 賺取穩定收入。他說當時平均每月都能達到 2 萬港幣收入，直至 2016 年的 10 月，Danny 在濟洲一個豪客賽賽事裡得到第 2 名，獲得了 $48,754 美金，自此之後，他意識到這條就是他的夢想之路。「當得到第二名時，明白到可能我就是欠缺了訓練才未能夠得到第一，所以我加強了在德州撲克上的訓練。包括邀請了當時在很多賽事都獲得冠軍的 Charlie Carrel 為自

己在德州撲克生涯中的第一位教練,加強學習並實戰
累積經驗,不斷提升自我。」這種態度正正就是 aim
for the sky 的精神,很多人如果獲得這個成績之後,
可能只想著怎樣去花這一筆獎金,但 Danny 卻是想
辦法進步,令他其後達至一個又一個的高峰。

隨後,他越戰越強,從 2016 年到 2020 年期間,
他飛往世界各地,不斷參加錦標賽,主要是歐洲和美
洲的國家,創下一個又一個的佳績。他憶述當時的
日子「簡真就是住在『噏』裡」,在 2017 年,他在
Prague(布拉格)的一個 $10,300 歐元買入的豪客
賽賽事中擊敗了一位西班牙頂尖牌手 Sergio Aido,
成功獲得冠軍並收獲 38,100 歐元。

事隔 2 年,在 2019 年的 5 月,他在黑山舉辦的
傳奇撲克裡,一個 $100 萬港元的巨額買入比賽中,
獲得了第 2 名並收獲 $14,100,000 港元!2 個月後,
在美國拉斯維加斯舉辦的 WSOP 中,一個 $50,000
美金買入的豪客賽(#event90)中,成功獲得了世
界冠軍的殊榮,不僅奪得了金手鍊一條並收獲了高
達 $1,608,406 美金的獎金,亦登了人生的顛峰!故
事仍然未結束,一個月後,他又在 Barcelona(巴塞
羅那)的一個 $100,000 歐元買入的超級豪客賽裡,
得到了第 3 名的佳績並贏得 €847,570 歐元的獎金。

在以上 3 個賽事中，都是外國高額買入的大型比賽，可謂粒粒巨星，能夠得到以上的成績，一定需要得到 Poker 之神的認可才能做到。

♣ Danny 對 Poker 的獨特看法

　　Danny 早期是在外國開始他的牌手生涯，他成長的環境和經歷可能導致視野跟香港的牌手不同，被問到關於 GTO（Game Theory Optima）的打法時，Danny 作出以下的回答：「市場上，不論大家所討論的哪一種打法，其實牌手們都應該要積極學習，即使你不打算運用 GTO 的打法你都需要了解，因為市場已經有很多對手開始運用。就如手機遊戲『絕地求生（食雞）』中的三級頭盔一樣，可能有時二級頭盔就已經足夠，三級頭盔有時候是不需要的，但有總比沒有好。」他又接著說，「Poker 的打法一直都是大眾跟隨潮流所引導的。High Stake Poker 裡面其實來來去去都是那些人，慢慢形成了一個圈子，當他們研究到一些策略就會開始在這個圈子廣泛流傳，然後傳到 Middle Stake，最後傳到 Low Stake 的區域，就如 GTO 一樣，其實這個學說很早期就已經在外國的 High Stake Poker 裡面。而這些學說能夠廣泛流傳，就如它們本身就是成功的指標，所以才會有人流傳使用。」

不過，德州撲克始終都是一個邏輯推論的遊戲，Danny 表示：「現在很多人日常都會喜歡玩一些推理性的遊戲如密室逃脫遊戲、桌遊等，都是從兩件表面不相關的事情中推理出答案。而我們的 Bluff（唬詐）就是嘗試將我手牌比你大的概念用下注方式傳遞給對手知道，當你認為這件事的前文後理不相通時，就能發現對手的漏洞，同時就可以反攻擊對手。」不論是 GTO 還是所謂的 Exploitative 都是數學及個人分析的包裝，令大眾更容易理解德州撲克這遊戲的想法。

♣ 亞洲牌手 Vs 外國牌手

被問到亞洲的牌手和國外的牌手有甚麼不同之處，Danny 説：「外國牌手會比較容易接觸到較大型的撲克比賽，很多新一代牌手都是大學生在學校假期時走到附近的比賽地點參賽，而且比賽中獲得不錯的成績。最後憑著比賽的獎金及成績留在撲克圈中。至於亞洲比賽相對較少，而且都只能在澳門參賽，能繼續透過撲克賴以為生的人比較少。」不同國家的政策造就了不同的文化，外國的德州撲克文化早已由政府的政策由上而下地融入在市民之內。其實香港都有由政府由上而下的政策，麻將館就是在香港政府的政策之下影響而出現的文化，現在普遍香港 1970-90 出生的市民都會認識麻將一樣。

♣ 2020 年新冠狀肺炎的影響

過去這一年，地球村受到新冠狀肺炎的影響，整個世代都走向不同的方位，就連德州撲克這市場都不一樣了。現在大多數的賭場及 Poker Room 在防疫期間都停止運作，無奈地現場牌手由成千上萬到現在是零。在新冠狀肺炎下，互聯網越趨盛行，在過去的 2020 年 WSOP 第一年停辦了現場比賽，而轉到 Online 進行，大家可以免去交通費用，免去住宿就能安坐家中參與這盛事。「2019 年確是我的巔峰，不過在疫情期間，我都少了到外打牌，反而休養生息，（Danny 微笑道），如想再尋回最佳的狀態，可能需要再花點功夫，了解近一年德州撲克的潮流及應對策略。」

♣ 給新一輩的話

「德州撲克牌手這個行業擁有很優厚的經濟及自由度，是十分吸引新一輩的人加入，不過在加入這圈子之前，先學識裝備好自己，令自己能留在這圈子之中成長。當疫情過後，我相信德州撲克將會有一個翻天覆地的轉變。」Danny 表示在 2020 年疫情期間經常留在家中，大家可以運用這段時間好好的裝備自己。因為德州撲克這行業不同傳統的工作模式，沒

有一個確實出薪金的日期與時間，但當你成長過後，
你的經濟收入可能會意想不到的大。

♣ 鐵漢柔情的 Danny

　　認識 Danny 的朋友們都知道他是一個非常孝順
的兒子，在過往德州撲克中未有成績的 Danny 最心
痛的是未能給予母親一個交代。「在英國完成大學學
位後，開始當上全職撲克手時，為了圓夢及不想家人
擔心，只能隱瞞著母親說留在英國繼續完成碩士課
程。幸運當年在英國，細金額桌平均年收入可以達
到 25 萬港元左右，總算能夠維持生計，往後我更在
不同的比賽成績上揚，獲得一個又一個榮譽及獎金。
有一天，我帶住成績表，秘密地回到香港，並留在
家的管理處等，直至見到媽媽回家，當下媽媽見到兒
子突然回來，心想會否是兒子發生了甚麼事，闖了甚
麼禍？因為擔心，多年的掛心，媽媽緊緊地抱住我，
未開口說話，大家的淚已經開始流下。最後，當我打
開成績表後（銀行戶口記錄），媽媽才能放心下來。」
筆者在訪問期間聽到這故事的心酸，一個成功牌手所
付出的代價，不足為外人道。「媽媽家中有 9 兄弟姊
妹，而且表兄弟姊妹都很優秀，有的是 iBanker，有
的是律師，有的是大公司主管，所以媽媽一直受到很

大家庭壓力，每年新年，媽媽都害怕被問 Danny 現在的工作？難道說，我兒子是打牌的嘛？直到現在，我媽媽終於可以說給親友知道我兒子是世界冠軍，還媽媽一個交代。」Danny 不單還媽媽一個交代，給了自己一個肯定，還為想作為撲克牌手的後人作出一個榜樣，謝謝您！

香港德州
撲克界的賭神
Elton Tsang

09

CHAPTER

「知不知道甚麼是神？神以前都是人，不過祂做到人做不到的事，所以祂就是神。」Elton Tsang，今天被訪的主角，2016 年在 Monte Carlo 的 Big One for One Drop 撲克大賽，一晚贏得接近 1 億港元，他能人所不能，不單造就了德州撲克界的歷史，更成就了一段成「神」之路。

在網上搜尋 Elton Tsang 這個名字，不難找到他的影片，在業界中他就是一個神話，稱他為賭神也不足為過。作為賭神，他的區域性並不是僅限於香港甚至亞洲，而是世界性的，由大眾的級別打起，直到全世界最大的級別。他一手牌涉及的金額，比電影上的金額更加誇張。最為人所熟悉的傳聞就是「由 25/50 打到擁有自己的私人飛機」，到底他是怎樣成為賭神的？他的故事沒有電影中曲折離奇，但卻更令人著迷！

♣ 澳門德州撲克之父

2002 年澳門開放三個賭牌，2004 年第一間新派娛樂場澳門金沙開幕，2005 年 Elton 把德州撲克帶到澳門娛樂場為大中華區的撲克發展帶來劃時代的一頁，「2000 年前，北美已經很盛行德州撲克，我在加拿大留學時已經接觸到這項運動，直到 2005 年

回到香港，發現當時稱之為亞洲賭城的澳門，竟然還未有德州撲克這項運動！眼見這時商機無限，就決定將德州撲克帶到澳門。之後，我就一個人將德州撲克的計劃書寫好，由朋友及家人引薦下，認識到當時澳門金都娛樂場的 CEO，把德州撲克推薦給他們。之後，聯繫德州撲克品牌 PokerStars 及澳門博彩監察協調局，更將英文版的德州撲克規則翻譯成中文，自己親身訓練從未認識德州撲克的娛樂場發牌員。最後，2006 年『泛亞撲克巡迴賽』成功舉辦，我做了第一個把德州撲克帶進澳門娛樂世界的人。」成功沒有僥倖，在筆者眼前的 Elton 不單是「賭神」，更是大中華區德州撲克發展史裡功不可沒的第一人，從策劃及執行力更顯出他是商業奇才。

♣ 落入凡間的「賭神」

「泛亞撲克巡迴賽」為澳門德州撲克歷史打開第一頁後，Elton 雖然未有參與日後的比賽推廣，相反在德州撲克中找到令他發光發亮的路。「我在比賽中認識到很多外國的專業牌手，了解到職業牌手是一個有潛力的發展。最後我做了一個人生中的重要決定，就是成為職業牌手。當時我和幾個相熟的牌手在澳門夾租了一個地方，每天的生活就是起身到 Poker Room 留位，午餐及晚餐都在撲克桌上進行，累的時

候就回到住所，在睡前會先做好 Hand Review（牌局檢討），不斷的自我提升。2009 年在德州撲克撲上慢慢累積了 Bankroll 就開始盲注提升，由 50/100 到 100/200。」

♣ 屢敗屢戰 永不言敗的 Elton

成功的路總會出現障礙，Elton 形容「每次提升盲注到 100/200 時，總會遇到他的宿敵越南 John 的阻礙（曾經有傳言越南 John 在澳門的 100/200 整年贏了 $1,000 萬港幣）」，「我人生中有三次累積足夠 Bankroll 由 50/100 提升到 100/200，就是被越南 John 打返下來。直到 2010 年的『亞洲撲克王大賽』，到了最後階段的 Headsup（單對單）正正就是我和越南 John 的對決，這牌局到今天我還歷歷在目！」

牌局分享：Headsup

Preflop Action

Dealer：越南 John（15 Big Blind）
Big Blind：Elton Tsang（17 Big Blind）

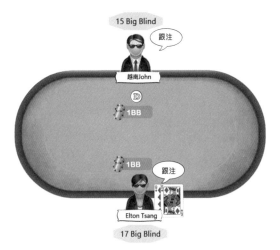

Dealer：跟注到 1（Big Blind）

Big Blind：K9s 跟注 1（Big Blind）

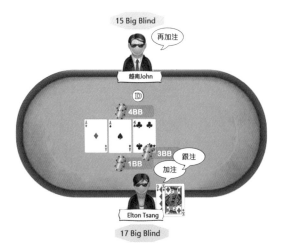

Flop AA4r

Flop Action

Big Blind：K9s 下注到 1（Big Blind）
Dealer：越南 John 再加注到 4（Big Blind）
Big Blind：K9s 跟注 4（Big Blind）

「因為公共牌有兩張 A，所以我認為越南 John
會比較少有 A 的牌，因此我在沒有位置優勢的情況
下先下注施加壓力，這時越南 John 的即時反應是再
加注。根據我與他多次對戰的認知，他習慣有 A 的
情況相對是跟注，相反，越南 John 再加注時大多數
都是沒有 A 的。當我判定了他沒有 A 後，我跟注了，
同時預計他在 Turn（轉牌）All in（全下）我都會跟
注。即使 Turn（轉牌）幸運地發出對越南 John 有利
的牌我都無悔。」

Turn 9

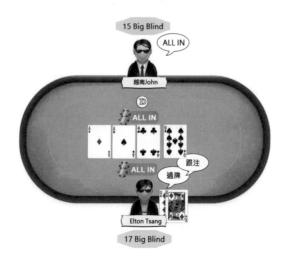

Turn Action

Big Blind：K9s Check

Dealer：越南 John All in（全下）

Big Blind：K9s Call（跟注）

　　「Turn（轉牌）發出了 9 對我有利，因為我還會勝出更多在 Preflop 階段的對子組合，如 22，33，55，66，77，88 等的組合，一如策略所訂，越南 John All in（全下），我跟注了，最後他亮出 J6o 這手牌。」

River 2

　　「我終於擊敗了命運裡的宿敵，成為 2010 年的亞洲撲克王大賽冠軍，贏取了 \$556,194 港幣，加上這兩年的努力，成功擁有第一個一百萬，這對我以後的撲克生涯有很大影響。在比賽過後，都有數次在 100/200 中再遇到越南 John，不過感覺上他已經不如從前。2010 年我突破了德州撲克路上的瓶頸位，狀態漸入佳境。」

♣ 成為「賭神」之路

　　如果錢是容易賺的話這個世上就沒有窮人，同樣 Elton 能成就傳奇，亦有其過人之處，「很多人問我跟一般的專業牌手有甚麼分別？我回想起過去，覺得最大的分別就是我從來不選擇對手，一般而言，專業的牌手大多數是互相認識，如果桌上沒有較弱的玩家，專業牌手是不會進桌，相反，不論是有沒有弱的玩家我都會進桌，目的只有一個，就是獲得勝利。」Elton 在訪問過程中流露出成為最強的雄心，「鬥心」這二字正正是 Elton 成功的最好描述。

　　「經過了 3-4 年左右的起起跌跌，有幸累積到一定的 Bankroll，由 100/200 盲注，升到 500/1000，甚至是 1000/2000，當時平均一年的收入都可以達 8 位數。參與德州撲克多年，除了能找到屬於自己的世界同時累積一定的財富外，還結交到很多營商卓越的朋友，慢慢地朋友們都會帶我到更高額的牌局，如 10000/20000 等盲注。你問我每次提升盲注時會否緊張，這當然啦！未必在一時三刻可以調節得來！」Elton 憶述，他的第一場 10000/20000 Game 是輸的，更説剛開始打的時候無論輸贏，當晚回家總是難以入睡，腦海裡不停回想當日的手牌，「哪一手牌能夠在哪個位置發揮得好一點？」、「在哪裡能不能有

其他的操作會更好」等等的問題不斷在腦海中浮現，有時還會將所有的假設都列出來寫在筆記本內，這個時候，即使身體已經告訴自己很累很累，但仍然控制不住自己腦袋，往往都要反思幾個小時才能夠入睡。雖然 Elton 只是輕描淡寫的道出，緊張是在所難免的事，不過筆者很難想像平常人怎能駕馭如斯壓力！

「緊張的心情和巨大的金錢壓力往往就是令你犯錯的原因，比如，會因為不想輸，變相令牌風變得謹慎，反而很客易被對手看穿自己的手牌範圍，往往也令你不敢去唬嚇對手。當你未熟悉對手時，一定不會像以往一樣得心應手，眼見很多剛剛進入這個級別的牌手，無論是某個大賽的冠軍人馬，或是網路上有很多排名的牌手，很多時都會輸到『爆廠』，也會令他回想到自己初時的心情。要突破這個階段是需要經驗，習慣了這個節奏自然就會想到對策應付，而且面對這種牌局，要時刻保持自己最好的狀態出戰。如果遇到連續的虧損，最好就是休息一下，令自己的頭腦更加清晰。」說到讓自己休息及保持狀態，Elton 透露了一個小秘密，他覺得按摩是牌手必須的環節，並不是因為自己特別喜歡，而是牌手很多時候也會遇到連續多小時的馬拉松式持久戰，身體真的需要放鬆。

♣ 巨額桌的經驗分享

Elton 在業界上是一個帶有傳奇色彩的人物，當中不乏流言，今天很榮幸能夠從他本人口中，由他來說出事實和他的想法，每一個字都是相當寶貴而難忘的。被問到最大的手牌彩池是多少，「很多時都是以億為單位的」，他神態自若，從容地回答。他回想起剛開始接觸 10000/20000 這個盲注時，是非常緊張的，但自覺自己和身邊的牌手已經從事了這個行業一段時間，Bankroll 也累積到一定數目，到了一個階段，總會想嘗試挑戰自己的極限。被問到當時 2016 年，他贏取接近 1 億港元的獎金，震懾外界的 One Drop 賽事時，Elton 形容，當時他已經很久沒有再參加錦標賽，把心力都放在現金局上面。不過碰巧遇到了一個世紀大彩池，剛巧這個時候認識了一位新朋友對錦標賽非常在行，而這個比賽有一個特別的規則，就是可以聘請教練，就把比賽的 1-2% 股份作為教練費用給他，邀請了他成為了自己的教練並參賽。「當時是短暫性 Train 了幾個小時，他節錄了一些比賽在 Final table 的影片給我看，然後我叫助理給我整理一下，就在乘坐飛機時看了那些片段，溫故知新一下就去參賽，幸運贏到冠軍。」

♣ 賭神的經驗之談

Elton 認為現在 Poker 有很多學説，就像現時流行的 GTO 打法等，他們一定做過數學的分析，但他認為，並沒有最好的學説。「最好的打法就是如同太極一樣，你出甚麼招式，我就用甚麼招式去拆解，正所謂見招拆招，撲克的基本功就如同出拳出腳。現在新興的打法中，打細細（連續打接近 1/3 的彩池），大家都熟習了這個策略，但你突然打好大，對手反而不懂反應，最重要就是把對手打亂，不知道你在做甚麼，而我卻可以判斷對手的手牌。總括而言，就是沒有最好，最重要就是見招拆招。」他又補充，現時太多教材反而不太好，因為學不完，又不知道甚麼是最適合自己。被問到有沒有 Tilt 的經驗，原來神也是有情緒的。他説牌手也是人，Tilt 是在所難免的，最緊要能夠控制到自己的情緒。他憶述自己在早期，在永利曾經試過一個情況，當晚是虧損的，然後玩家紛紛離開，只剩下一個年輕外國人，他把大部份的 Bankroll 放上枱和對手 Headsup（單挑），不過當時也只是數十萬的事，現在已經不會發生。

♣ 線上跟現場 Poker 的趨勢

被問到線上跟現場 Poker 的分別，Elton 有以下的睇法，他認為線上的 Poker 為人們帶來了方便，但缺點是不能在線上打很大的級別，因為 Scam（出千）、Collusion（夾檔）的問題較難檢別，只要是關於金錢，涉及的銀碼變大，別人就會想盡辦法獲利；不過他補充，小級別的遊戲，仍然是線上玩家趨勢比較多。如果年輕人想慢慢打大級別的遊戲，始終要走向現場的，當然缺點就是比較慢，一小時只能打 20 手牌左右，而線上的 Poker 是幾倍，還可以打多桌！以前，最厲害的線上牌手最利害的記錄是 1,000 萬美金一年已經是排行第一，相對現場的還差很遠。被問到香港在國際的水平，Elton 回答：「香港絕對是世界級，只是仍然未算普及。」

♣ 給年輕人的建議

對於想入行作為職業牌手的朋友，Elton 也有一番見解，「以前的 Poker，很多人都不會玩，但年代不同，現在的水平比以往高，現在的千萬牌局已經較少，疫情下澳門很多老闆已經縮水，最好『搵』的時間已經過了，想平平穩穩每個月十幾萬並不難，但如果想追求更大的目標就會比較難。」他又說，其實這個行業是很辛苦的，成功並不容易，要成功就一定

要勤力，但勤力不代表你能夠成功。很多人打 Poker 是沒有魚就不會下枪，好像沒有著數就不會打一樣，反而少了遇強越強的體育精神，只看眼前的利益，難以進步，這樣就很難成為世界級的頂尖高手，打大打細並不是一個問題，有沒有心鑽研，如何鍛鍊自己才是這個學術的精髓。

有傳聞謂 Elton 是富家子弟，成功靠父幹，他這樣回應：「在我年紀很小的時候家裡算是小康之家，不過後來亦家道中落，幾乎要破產，曾經住過板間房。」在開始打牌的時候，家人是反對的，覺得十賭九騙，不知道原來德州撲克這個並不是想像中的賭博遊戲，他道出只要做到成績出來，家人不用擔心，自然會支持。

♣ 踏入人生的第二個階段

「我屬猴，今年 41 歲了，Poker 少玩了很多，現在的生活大多是早上 10 點起床，其實都不大固定，空閒的時間做下 Gym，夏天滑水，冬天滑雪，陪一下 13 歲的女兒和 6 歲的兒子，每天的生活都很充實。」很明顯 Elton 已踏入了人生的另一個階段，不過鬥心強橫的他怎會停得下來呢！近年 Elton 投資了不同的項目，現在有些公司已經上市，另外，他

對近來炒得熾熱的數字貨幣原來也很有研究,早於十年前已入市,並有投資相關交易平台的公司。訪問完畢,筆者感覺到 Elton 已經不單是一個 Poker 玩家的身份,他還是一位在商界長袖善舞的年輕才俊,歷史告訴我們,只要他有心進入的圈子,都一定是出類拔萃的一人,相信這位屬猴的齊天大聖未來在商界一定大展鴻圖,由德州撲克的賭神搖身一變成為在商場征戰的戰神。

♣ 「賭神」Elton 的 Q&A

Elton 最欣賞的牌手是誰?

Andrew Robl 是他最欣賞的牌手,以實牌為主見稱,但卻不單調,他會因應對手而調節得很好,同時會給予對手重大的壓力,很多時都會令對手有很多的思考,某程度上他的打法跟 Elton 相似,實際來說,是一個很穩定盈利的牌手。

Elton 最有印象的撲克書?

Gus Hansen 的著作《Everyhand Revealed》,Elton 說這是一本對打比賽有頗大幫助的書籍,能夠讓讀者更加明白牌手在比賽過程中的思維。

Elton 最常幹的事情？

當大家認為 Elton 在牌桌上獲得巨大利潤時就會亂花錢，那就大錯特錯了！實際上 Elton 也是一位慈善家，他最常幹的是做善事（Elton 很低調，沒有在訪問中提及太多，但筆者已証實及找到相關資料），他對於兔唇、弱視方面的捐款及慈善工作不遺餘力，保良局的捐款也有，訪問當中亦提到現在較多做的慈善工作是和「母親的抉擇」有關。

健力士世界
紀錄保持者
Edward Yam

10
CHAPTER

♣ 認清自己 不做 Audit 做牌手

人稱阿 Ed 的 Edward，中文全名為任振豪，他，是兩項健力士世界紀錄保持者，兩項紀錄均在 2019 年內打破，分別為年度進入錢圈次數最多（226 次）及全年獲得冠軍次數最多（36 次）。

對於牌齡 13 年的阿 Ed 來說，此兩項於 2019 年獲得的殊榮絕對是一個重要的認可。早於 2008 年阿 Ed 已開始踏入撲克的世界，至今 13 年，現時在 Hendon Mob 裡的香港排行榜中排行第 21 位，累積贏得的總獎金超過 50 萬元美金。與此同時，他亦是 8 名撲克學生的師傅，究竟阿 Ed 是如何一步一步從零開始，到成為兩項健力士世界紀錄保持者呢？

「記得十幾年前做 Audit 的時候，薪金只有約 1 萬元，每日工作至深夜甚至凌晨，但翌日早上 9 點便要上班，工作辛苦，沒了生活之餘薪金亦微薄，毫無生活樂趣可言，彷彿像機器一樣。當時 Audit 的上司月入 6-7 萬，我有時候看著他會不禁在想，即使我捱更抵夜非常努力工作，拚搏 10 年後最好的情況也只是可以成為他這個樣子，但我知道這也不是我想要的東西！」阿 Ed 回憶道，當年他每天下班後都會去玩撲克，平均每晚可以贏約 1000-2000 元，在比較他的 Audit 薪金下，在撲克上的收入明顯更高！

「當時每天都會期待，會有熱情去玩撲克，我很快就知道這是我想要的東西。賺錢當然開心，但更多的是熱愛這個遊戲，因此令我樂此不疲。」阿 Ed 笑道。如是者 3 年後，在撲克上有穩定收入，阿 Ed 便毅然辭去 Audit 的工作，轉為全職牌手。

「其實也計劃了半年，覺得自己水平足夠了，才會去做。」阿 Ed 堅定的説出自己當時的想法。

♣ 全職牌手的生活

當時阿 Ed 在辭職後就去了澳門開展他的職業撲克手之路。被問及有否因為撲克而犧牲了其他事情，阿 Ed 坦言為了打撲克，的確放棄了很多與家人和朋友相處的時間。

「我記得當年大約是每星期去打 4 日牌，有 3 日回港陪伴家人，但除此之外真的很少見其他朋友。」

正所謂有得必有失，雖然長時間在撲克桌上令阿 Ed 跟很多朋友漸漸疏遠，但也因而結識了更多同路人，互相在撲克路上支持及鼓勵。

據阿 Ed 所説，那時候在澳門也會有很多消遣活動，很多澳門及香港玩家在撲克以外也有很多娛樂節目。

「會有很多酒局，我一次都無去過，我一次都無去過！」阿 Ed 眼神堅定的說著！

「因為本來為了打撲克已經犧牲很多事情，放棄了很多與正常朋友的見面機會，家人及妻子亦在香港。我很清晰當時我玩撲克就是為了賺錢，所以除了休息和與家人相處外，基本上所有時間都花在撲克上。」

雖然阿 Ed 十分專注在撲克上，但當時他在澳門亦不是一帆風順。據他所說在初期到澳門時，只有大約 15 萬本金，也曾試過陷入撲克牌手死敵——「百家樂」手中。

「當時剛剛開始到澳門打牌，記得連續輸了幾局，就變得心浮氣躁，心裡有追數的心態，見到旁邊有百家樂，就把心一橫一次過落注 8 萬元，還記得是買閒家，想搏無抽水，但結果當然係輸。」

「當時腦袋係一片空白，一瞬間就將整個 Bankroll 輸掉了超過一半。」阿 Ed 回憶道⋯⋯

幸好阿 Ed 沒有繼續沉淪，他並沒有把餘下的數萬元繼續下注搏翻身，反而平靜下來，在最小的盲注級別重新出發，才會有之後的傳奇故事。

撲克到底是一個運氣主導抑或是技術主導的遊戲？究竟撲克是一個怎樣的遊戲，有甚麼魔力可以令一眾牌手日與夜也圍在撲克桌上？要成為一個牌手又需要具備甚麼特質？這些問題由阿 Ed 來解答就最好不過。

阿 Ed 認為一個好的牌手當然轉數要快，因為好多數理、概率的概念都只是好基本。這些基本功當然要識，但一個牌手成功與否，分野在於應變能力（adjustment）上。

「因為撲克並不是單純一個運氣遊戲，當中涉及很多概率、心理、觀察成份。在短線一場兩場遊戲來說，運氣佔了約 3 成，但只要 sample size（樣本數）足夠，將整件事拉長來看，在長線遊戲下，運氣的成份就會淡化甚至變得不重要，技術在此時就會顯現出來。」

牌手有很多類型，有些牌手天生觀察力敏銳，邏輯力特強，善於看穿對手心理狀態以至手牌範圍；有些牌手則是數理型，著重數字、概率、牌面結構，很少考慮情感上的因素；有些牌手則屬於後天勤力型，會不斷研究很多牌理及策略，配合大量的實戰訓練慢慢找出一種自己獨有的風格。那阿 Ed 又會如何定義自己是屬於哪類型牌手呢？

「我會覺得自己係先學跑再學行，因為十幾年前係無現時咁多教材，好多策略同事後檢討都係靠自己思考及同其他撲克朋友討論，到近幾年先慢慢透過不同教材或軟件去研究番。」

「並不是一定要跟從某一種打法，像是 Game Theory Optimal（最優策略）——簡稱 GTO，但起碼要對 GTO 有一定認識，這樣才會知道對手在用甚麼套路去玩這手牌。如果每一個人學 GTO 就足夠去成為盈利玩家，咁我哋就要更進一步去調整策略才可以戰勝對手。」

被問到如何面對上枱壓力及下風期，阿 Ed 認為 Bankroll management（資金管理）是撲克中至為重要的一環，俗語有云：「無咁大個頭就唔好戴咁大頂帽」，最少要有 30-40 個 Buy in 才算一個健康的資金管理。

「舉例本金有 10 萬元，去打 10/25，就算發生了 Bad beat，輸了一個幾千元的底池，也不會受到金錢上的壓力影響。還有要時刻提醒自己唔可以當籌碼係錢，要當成一個遊戲去玩，放開點去打牌，平常心去玩。」

　　阿 Ed 又提及有部份玩家會有 Hit And Run 或者 Cut loss 的心態，但他認為這不是一種好的做法，因為這種心態代表你認為撲克是運氣主導遊戲，才會有「割禾青」的想法，是跟自己所認識相信的觀念相反的！如果認為個局是有價值的，就應該繼續打下去，不論贏輸多少。

　　至於下風期，是每一個牌手的必經階段，而每一個高手都會有一些應對的方法，例如打法上的改變、轉玩遊戲的種類、調整心態甚至應該停一停休息一下等等，但阿 Ed 卻有一個令筆者意料不到的答案。

　　「我覺得每一手牌都係獨立的，即使嗰一陣子持續地輸，只要不影響心情，也應該要繼續。即是如果持續地輸會令到自己心浮氣躁，影響咗自己一貫玩牌的風格，例如玩多好多平時唔會玩的手牌，打法激進咗，明知這手牌贏不了也硬著頭皮偷雞等等，咁就要停一停調整番先。如果只是單純的持續輸錢而無 Tilt factor，在有健康的資金管理下，都可以繼續去玩。」

　　聽畢阿 Ed 的答案後，筆者確有被震撼的！雖然阿 Ed 是十分平淡的去說出他的見解，但其實細心思考他的說話，就會了解到要作為一個成功的牌手所需要的心理素質是超乎常人所想像的。要作為一個成功

的牌手，不只需要有 IQ（智商），連 EQ（情商）及
AQ（逆境商數）也必須具備。

「其實成功與否好多時並不是只取決於技術層面
上，很多時候，自己的心態及自律程度才是最決定性
的一部份。如果只當玩撲克係一種工作，只是為了賺
錢，那麼遊戲就會變得苦悶，每日好像跑數夠數就
算，亦未必會再去突破自己的界限。但若是熱愛撲
克，就會自動去找方法提升自己的技術層面，即使今
天未成功，也總有一天會成功的。」

♣ 未來撲克之路以及對香港撲克界的期望

由 2008 年起在撲克場上征戰十餘年，到 2019
年成為兩項健力士世界紀錄保持者，阿 Ed 可謂是見
盡這些年來撲克界的變化，除了不斷溫故而知新去保
持及提升自己的技術外，阿 Ed 對於自己未來的撲克
之路還有甚麼想法？

他坦言 2019 年是最熱血的一年，全年周遊列國
打現場錦標賽去衝擊世界紀錄，其後 2020 年到現在
的確花少了時間在牌桌上。除了因為受疫情影響外，
更多的是他想為業界作出一些貢獻甚至希望可以傳
承自己的技藝，所以阿 Ed 亦花多了時間在教學上，
現時他已是 8 名高徒的師傅。

「始終撲克在香港也是一種非主流的競技遊戲，普羅大眾仍然不太認識甚麼是德州撲克，所以首先要令到多一些人認識，再慢慢去提高他們對撲克的興趣。」阿 Ed 字字鏗鏘的說出心中所想。

被問到如何看待現時香港業界，阿 Ed 直言跟歐美地方比較起來，香港社會對撲克的報導及焦點都不及他人，很多撲克界的新聞及消息只能在撲克界圍內流傳，普羅大眾真的很少渠道接收到相關資訊。而對於未來香港撲克界的發展，阿 Ed 表示很期待香港現場比賽合法化的一天，亦相信這一天終會來臨的。

♣ 阿 Ed 給年輕一代的忠告

「最緊要起步唔好急，如果想打牌可以去試，但要有計劃。千萬唔好因為當時處於順風期，就覺得自己戰無不勝，就毅然從大學 2 或 3 年級退學全職打撲克，要有全盤計劃才去做。」

訪問來到這刻就告一段落，從這次訪問當中，筆者也獲益良多，真真正正感受到甚麼叫作堅持及專注，而「堅持」及「專注」二字同時也在筆者心目中成為阿 Ed 的代名詞！

香港撲克運動員
李冠毅

♣ 說起職業牌手，他大概是最接近這個名詞的代表人物！

不屈不撓、勇於挑戰自我極限的運動家精神，目標明確、擁有極強紀律性，並不是每個人都能夠輕易做到，即使面對無限的不確定性，仍然勇敢面對，不氣餒，不放棄，憑著堅持與毅力，最終踏上冠軍之路，他的名字刻在他的命運裡——李冠毅。

2018 年，李冠毅在美國拉斯維加斯一路過關斬將，擊敗了 2427 名玩家，成功獲得了一座永利皇宮獎盃，並收獲了超過 200 萬港元的獎金，他的故事，就像一套記錄片。

李冠毅形容當時香港的撲克圈一起出國打錦標賽的大多是一些志同道合的朋友，（當中亦包括本書中的其他受訪者、作者），他們經常互相扶持，除了一起討論牌局，當大家 Deep Run（一個比賽進入很後期）的時候，都會互相打氣，回憶起這個比賽，他說差點就與這個冠軍失之交臂。李冠毅是一個很有規劃的人，每次出國比賽前都會規劃好自己的比賽行程，預計自己會打哪一個比賽，計算好自己的買入和經費等等，而這個價值 1,100 美元的無限買入錦標賽當然也在他的行程裡。他預算了 6 個買入，而這個比

賽，剛好就是第 6 個買入贏得的，不過，在他輸掉了第 5 次的時候，不單非常灰心，更一度想過放棄，當時，他發了一個訊息給教主 Sparrow（見後頁訪問），告訴他不想打第 6 槍了，然而教主鼓勵他説，「既然你都來了，準備充足，亦準備了這個預算，沒有人會知道自己甚麼時候會 Hit 到一個大賽，要相信自己，堅持自己一直覺得對的事。」李冠毅聽到後，立即滿血復活，重拾好心情，在翌日再報名第 6 次。

「我們的未來是由這一秒所掌握，只有把當下的這一手牌打好才能贏到這個比賽，繼而達到夢想。可能我以前是運動員，輸波輸得多，但無論之前的情況有多惡劣，只要我在這張撲克桌上，能夠作出決策，我一定會盡全力去做好這件事。」他就是用這個心態來面對他的第 6 次買入。恰巧，在第 6 次買入的時候，剛好能用得上他這最近學習的知識，「你永遠不知道甚麼時候的努力會令到你成功，最好就是所有事情都盡全力。」

一次 Double Up 成為了這個比賽的致勝關鍵，牌局如下：

High Jack 位置 77 20bb

　　之前李冠毅可能會直接全下 20 個 bb，但他那個時候剛巧學習了一些新的知識，他選擇了加注 2.2 個 bb，認為如果 77 在這個情況全下 20 個大盲可能很基本，但細心地想，如果你加注後，對手用一些比你弱的牌加注你再 All In，或者大盲跟注，而你在有利位置的情形下跟他們打翻後是比較好的，如果你直接全下，可能只會拿下大小盲和前注，甚至乎對手只會用比你更強的牌去跟注，就會得不償失。結果，李冠毅做了正確並影響人生後路的決定。

♣ 如何由一個乒乓球手變成全職撲克牌手

　　李冠毅從 8 歲開始打乒乓球，曾經是香港的乒乓球代表隊，中三的時候被邀成為香港第一個乒乓球全職運動員，由於當時未有先例，前路茫茫，與家人商量後決定聽從家人意見以學業為主，所以拒絕了這個機會，而乒乓球當時是他的夢想，希望能夠代表香港參加奧運成為世界冠軍。會考過後，李冠毅再次把心力放在乒乓球上，可是香港體育學院已經放棄了當初全職運動員的提議，雖然失望，但由於非常熱愛乒乓球，李冠毅更提及「這時候乒乓球就是他的所有」，於是他懇求家人批准，當一個自費的乒乓球選手，這時候，如果有比賽可以代表香港出賽就會自費出國參加，甚至會去到德國、波蘭等地，就這樣持續了三

至四年時間，這時候他 22 歲，到了一個會為將來擔
憂的歲數了。當時的李冠毅覺得運動員的壽命有限，
而且也不能賺大錢，自費去打比賽也不化算，開始會
想，如果不打乒乓球，他還有甚麼想做呢？於是他用
乒乓球的成績，加上不俗的會考成績，申請獎學金進
入了香港大學。

在這段時間裡，他住在香港大學的宿舍，可能命
中注定，他在閒時上網打發時間，偶爾在 Facebook
中接觸到德州撲克這個遊戲，開始他只當是一個普通
的娛樂遊戲，之後便和大學的朋友一起玩，並會在網
上找一些影片觀看並鑽研。在影片中，他發現有幾個
玩家是經常盈利的，覺得這個遊戲並不只是單純靠運
氣的賭博，而是有技術成份的博奕，與乒乓球非常相
似，覺得只要努力去鑽研學習，就一定會贏，後來便
慢慢愛上 Poker。

「我覺得做人要找到一個夢想並不容易，乒乓球
曾經是我的夢想，但因為現實迫使我放棄了，是一個
遺憾。如果我能夠找到人生第二個夢想，這一次我一
定會捉得很緊，盡全力去做，這是我的初衷。」他又
說，撲克最吸引他的地方是因為他覺得撲克是一件
無限的事情，意思是假如我們去打一份傳統的工作，
例如某一個職位，你初入行時月薪 2 萬，3 年後升至

月薪 4 萬,再 3 年後升至 8 萬,如是者,你職場的薪金上升模式都被這個框框限制著;而撲克,你可以打的盲注,由 1 蚊 /2 蚊至到 5 萬 /10 萬,隨時都可以,完全取決於你的能力。從小到大都沒有想過穩穩定定當一個寫字樓職員的他,想靠自己方式去生存,撲克剛好滿足這一點。

♣ 如何用運動員的方式去經營牌手這個職業

「我並非是天才型牌手!」李冠毅說他從一開始就覺得 Poker 是只要努力就能成功的運動,他也是用以前學乒乓球的方式來學習,主要是透過看書、或影片來學打 Poker,和打 Online Poker 鍛鍊;當一個牌手首先是要有一個 Bankroll,他一開始的 Bankroll 是來自以前的乒乓球收入,由 10/20 開始打起,「當時沒有想太多,做事情不太理智,認為想做就去做,覺得自己一定可以。」同時,他也會在線上練習,他的方法就是慢慢建立 Bankroll 並打好根基,以一個級別盈利如 1000 個 bb 為終點,每次盈利到這個數字就升一個級別,相反,如果虧蝕 1000 個 bb 就降一個級別,就像是打線上遊戲一樣。這個時候李冠毅對每一個牌局都十分認真,不會因為打細的級別就亂來,不會輕易讓自己輸。一開始是很穩定的盈利玩家。

李冠毅亦提到，他曾去過澳門 3 年，在澳門的撲克廳裡固定打牌。在澳門的三年裡，從來不會玩 table game，這個時候他也認定 Poker 並不是賭博，而且他一定可以做得到。他的秘訣就是用以前做運動員的訓練方式，要有紀律性和規律。

1. 一定要設定止蝕金額，因為他明白有些日子，波幅是怎樣都不能打破，如果一直執著「追數」，會影響心態，不單止是當天的心情，還會影響到明天想繼續的決心，因為這是一件長期的事，所以一定要嚴厲執行和自我管制。

2. 每日工作最少 4 個小時，有時候，可能運氣好，短短半小時已經贏到 2-3 個買入，但都會繼續打下去，尤其是有魚玩家同枱，目標是贏的時候盡量能夠最大化，輸的時候就輸最少，總之，不要被這一刻的輸贏影響到，因為所有事情都是未知數。

3. 不停問自己能否繼續打 A- game（最好的遊戲狀態），如果有時太疲勞，就可能真的要去休息或者盡量調節自己的身心。

後來李冠毅也開始在亞洲區打錦標賽，主要是澳門。他當時的心態是想知道自己的能力能夠去到哪個高度，有些牌手會將自己定義是現金桌玩家／錦標賽玩家，但他自己則希望能夠兩個範疇都是頂尖的。這時李冠毅除了要証明自己想做的事一定能夠做到，亦想証明 Poker 是一項博奕的運動，並不是一門賭博，技術是不可或缺的條件。

♣ Poker 運動員的抱負

當初打乒乓球時曾經贏過香港甲組的冠軍，但在世界舞台上並沒有甚麼大的成績，開始以牌手為目標時，李冠毅不是以每月賺取幾萬元當目標，而是心中暗定至少要超越從前乒乓球的水平，他的抱負就是用運動員的身份擠身於世界的頂端。他認為當時香港資源未能令自己在乒乓球上當世界第一，但在撲克上是有可能，雖然很遙遠，但希望能做到。並表示當初幸得女朋友，或者應該說是未婚妻的體諒和支持，他們已經歷了 13 年的日月；至於家人，一開始是反對的，他說未得到成績之前很難告訴他們自己是在做甚麼，後來得到過獎杯後，終於能夠說服家人。

在訪問的尾聲，李冠毅表示，「其實 Poker 和乒乓球是我的熱情但同樣也是我的工具或手段，我想表達的是，只要是你去努力幹的事，一定能夠做得

到。我不明白為甚麼現在的人要迫自己去做一些自己不喜歡做的事，例如做自己討厭的工作，又令到自己整天不開心。我建議大家，不如找一樣自己有熱情的事，然後 All In 去完成，無論最後結果是好是壞，都是對自己好的，就算不談錢，但這樣最少會令自己開心，如果全世界的人都是這樣面對自己的人生，這個世界一定更美好。」另外他又説，最重要的是在自己未有成績之前，千萬不要理會別人的眼光和批評，因為在你沒有成就之前是沒有人會明白你和聽你的話。在這個訪問當中，可以感受到李冠毅是一個充滿正能量及勇於挑戰自己的人，無論從事甚麼職業的人，都應該向他學習這種做事的態度。

2017 年
稱霸亞洲
Pokerstars

Kinglune

12

CHAPTER

　　每年在亞洲，PokerStars 都有一系列的比賽，該品牌當時是世界上最大的 Poker 品牌之一，WSOP（世界撲克大賽）也是和 PokerStars 合辦的。另外，PokerStars 每年都設有一個獎項名為 APOY（Asian Player of Year）。為了鼓勵亞洲的牌手參加該品牌的亞洲賽事而設立的獎項，得獎者將會在下一年的所有 PokerStars 的亞洲賽事中免費參加主賽事。在 PokerStars 系列的比賽中，只要你進入錢圈都會有 APOY 積分，所得的積分根據比賽的買入和參加的人數而定。在 2017 年，發生了震動整個亞洲 Poker 圈的事情，幾乎所有的 PokerStars 亞洲區重要的大賽事，都被一位名為 Kinglune 的香港牌手橫掃一空，賽事包括：

04-Feb Macau	HK$9,000 + 1,000 No Limit Hold'em - Event 2 Macau Poker Cup 26, Macau	HK$261,900
12-Feb Macau	HK$13,500 + 1,500 No Limit Hold'em - Red Dragon Event 13 Macau Poker Cup 26, Macau	HK$3,265,000
06-Mar Macau	HK$1,800 + 200 No Limit Hold'em-Win the Button (Event #5) Asia Championship of Poker - Platinum Series XVII (ACOP), Macau	HK$26,954
30-May Philippines	₱ 4,400 + 600 No Limit Hold'em - Bubble Rush (Event #4) Manila Megastack 7, Manila	₱ 97,344
30-Jun Macau	HK$440 + 60 No Limit Hold'em - Flipout (Event #11) Asia Championship of Poker - Platinum Series XIX (ACOP), Macau	HK$19,604

30-Aug Macau	HK$5,400 + 600 No Limit Hold'em - Six-Handed (Event #12) Macau Poker Cup 27, Macau	HK$187,400
08-Sep Macau	HK$2,700 + 300 No Limit Hold'em (Event #27) Macau Poker Cup 27, Macau	HK$121,800
05-Oct Philippines	₱ 8,800 + 1,200 No Limit Hold'em - Main Event (Event #6) PokerStars LIVE Manila Super Series 4, Manila	₱ 1,166,000
23-Oct Macau	HK$95,000 + 5,000 No Limit Hold'em - Main Event 2017 Asia Championship of Poker (ACOP), Macau	HK$5,400,500

　　想另外一提的是，按照這個成績，Kinglune 在 APOY 的積分裡，應該大幅領先其他牌手，但事實並不全然，隨後還有另一位香港牌手與他叮噹馬頭，鬥得難分難解。他就是香港撲克教主——Sparrow。他們 2 個的積分遙遙領先其他牌手，可謂望塵莫及。教主也是在這一年刷新了健力士世界記錄——進入錢圈最多次數。而且最後 10 月的比賽中，ACOP 的賽事更是相當有份量，很多世界各地的知名牌手都會遠道而來，而在這個賽事的冠軍被 Kinglune 贏得後，2017 年的 APOY 也塵埃落定，由 Kinglune 獲得，順帶一提，Kinglune 曾經在 2015 年也獲得過一次 APOY。在 2017 年，Kinglune 可謂技驚四座，滿載而歸。

♣ Poker bro

　　要講述 Kinglune 是如何認識 Poker 的，就要由他的弟弟說起，現在他同樣也是一位牌手。Kinglune 和大部份人接觸 Poker 的過程有點不一樣，他是先學習，再實踐。2012 年，他們一家人去內地旅行，經過深圳書城，弟弟拿起了一本價值 $6 人民幣關於 Poker 的書籍問 Kinglune，「哥，你有聽過德州撲克嗎？我跟朋友玩過，頗有趣的。」Kinglune 當時並不知道甚麼是德州撲克，但反正只是 $6 就把它買了下來。回家閱讀後，了解到這個遊戲十分有趣並有別於其他啤牌遊戲，當中似乎有很多技術成份。於是他上網找尋更多影片觀看並購買更多書籍學習。之後，他下載了一個 Poker 的手機遊戲試玩，裡面是玩遊戲幣的。這個時候，他未曾想過竟然會以此成為職業。Kinglune 表示，Poker 這個遊戲更令他們兄弟的關係變得更加親密，從以前不甚聊天，到後來的日子，他們經常一起討論牌局，一起進步，現在他的弟弟也是一個十分厲害的牌手，主要是以線上為主。

♣ 從遊戲到職業

　　在這個手機遊戲上，Kinglune 主要是玩 SNG——Sit And Go，中文解作「坐滿就走！」這種遊戲方式是非常接近錦標賽的：一張枱，9 個位置，

統一一個買入金額，報名後坐下，當滿桌後就開始，同樣會經過一段時間後升盲。獎金分配通常是第 1 名 50% 彩池，第 2 名 30%，第 3 名 20%。有別於錦標賽（MTT，Multi-Table Tournament）的是 SNG 是以單桌進行的和沒有設置前注（Ante），對比 MTT，很快就會結束。可能就是這個原因，Kinglune 後來成為了一個出色的 MTT 玩家。這個時候他是一個學生，正在讀中文大學的風險管理碩士學位。

Kinglune 從小學 5 年級開始學習小提琴，中學加入管弦樂團，後來成為了一位小提琴教師接近 10 年之久。被問到小提琴教師的身份或者風險管理的知識有沒有對他往後的 Poker 生涯上有任何幫助，Kinglune 說可能因為小提琴在學習的過程中經常需要反覆練習，這個過程是需要大量的耐性，這一點令他的耐性可能會比其他人好。可知道，有時候在 Poker 的過程中，等牌是一件需要耐性而且很重要的一環。不過大學裡學習的知識對他的 Poker 卻沒有任何影響。

Kinglune 在這個手遊上很快就感受到 Poker 帶來的樂趣，其後他開始參加一些在 PokerStars 線上舉辦的微型比賽，其中一種名為「衛星賽」（Satellite）的賽事，在這些衛星賽中，玩家能夠贏

取一些在澳門舉辦的現場比賽的入場券，有種像是資格賽的概念。他形容當時他對 Poker 的熱愛就是由早到晚都是想著 Poker，空閒的時間都是在網上觀看 Poker 的影片，所以不難想像，Kinglune 很快就成功贏下了澳門現場比賽的資格，他説當時的入場券還會附送酒店，這個時候他會把送贈的酒店變賣，覺得自己不需要入住昂貴的酒店。不知不覺，Kinglune 就把他的 Poker 變成了經營一門生意。不過從線上到線下，他當時發覺原來兩種形式的風格是有很大的分別，他足足用了一年時間去適應並進行調整，經過這一年時間，雖然他未有任何佳績，但他已經考慮成為全職牌手這一條路了，儘管以他的資歷，畢業後能夠輕鬆找一份薪酬不錯的工作，但他最後仍然選擇了 Poker，他熱愛的事。

♣ 如何突破自己

　　Kinglune 表示在這個階段，進步和學習是非常重要的，他學習的方法除了閱讀書本之外，和不同的人交流也是相當重要。這個時候，他在網路上認識了一班志同道合的朋友，他們是不同國家的玩家，他們在社交軟件上建立了一個群組，在這裡他們互相詢問大家的意見及心得。Kinglune 表示這個群組對他的影響很大，同時，他還會把他打過的牌放入

Software 計算，計算後會有個答案，但答案其實不是絕對的，只有這個答案其實是沒用，這個時候你再將這手牌問不同玩家的意見，有時候別人的意見會令你可以用其他的思維和角度去思考，然後根據每個人的意見再調整答案，你就會發現，多了很多可能性。例如「如果你在前位 Flop 中了個 Set（暗三條，手中對子擊中了 3 條，是一手很強的牌，跟明三條是不樣的）。有些人永遠就只會想這次『肥啦』然後一直等人打，其實對手可能未必會 Bet。去問一下別人會怎樣打呢，有人說可以自己 bet，有人說可以等 check-rasie」；他發覺原來某些人 Bet 完之後是不會輕易棄牌的。「如果你堅持永遠都是等人 bet，底池就不會變大，你就永遠只能贏一個小型的彩池。如果你一手牌收集十個人意見，你就有十個不同打法應對，下次當你遇到類似的情況，選一個你認為最好的打法應付這個對手。」

談及 Poker，他又說其實心態是很重要的，很多人輸了一手牌就會覺得是運氣的問題，但他自己很多時都不著重結果，只著重過程，「可能我從小就喜歡數學，一手牌對一手牌是有勝率的，如果我這手牌是 80% 的勝率，知道自己這手牌 5 次會輸 1 次，結果輸了我是不會怨天由人。」Kinglune 又補充他如

果打錯一手牌就會很生自己氣,「有時對方的牌好像鑿在額頭一樣,但仍然不相信,結果跟掉輸了就會不開心,會回家反省。」很多人都會擺錯重點,如果一直都只想著自己輸運氣,不作深入的檢討,只會妨礙自己的進步。他又提到無論在甚麼級別的遊戲,他都會很認真對待,即使是新年,朋友來他們家中玩很小很小的級別,他也會認真對待,只玩該玩的牌。

♣ 德州撲克之路並不孤單

牌手之路並不易走,路上會遇上很多只有自己會明白的辛酸,下風期,被數學出賣的故事真是耳熟能詳,即使技術超卓的玩家總有機會遇上不幸,Kinglune 有兩個心靈上的夥伴永遠都能夠從心靈谷低中拯救他出來。

1. 親弟弟
2. 「經理人」Stephen Lai

Kinglune 與弟弟從小都在傳統的名牌學校讀書,父母對他們兩兄弟都很放心,給他們很大的自由度,「畢竟我們都是男孩子,不會像男女朋友般談心事,從小到大都交流不多,但自從我們都擁有共同興趣後,我們經常一起討論手牌,慢慢地,我們的話題都

變多了，比以前親密很多。」擁有共同目標後，他們一直都互相扶持。

Stephen Lai 是 Kinglune 認識多年的好朋友，除了討論 Poker，他還是一本人生的活字典，他是一個成熟懂事的人，對社會、時事、待人處事都十分在行，「平時我只顧打牌，在生活方面很多事情都要請教他，當然還有最重要的金錢管理，他就像是我的經理人一樣。即使在 2017 年我結婚的時候，我的西裝都是 Stephen 幫我送去剪裁訂造的。」

♣ Kinglune 最深刻的一手牌

2017 ACOP 吸引了世界各地最高水平的牌手參加，而且比賽時間較長，相對的技術比運氣要更高，這年的決賽桌更是世界級的高手雲集，能夠成為冠軍，每一手牌都是重點，不過能成為經典一定是與他的偶像 Stephen Chidwick 對壘的一手牌——

2017 年 ACOP 主賽事 Final Table 4

Button Kinglune JTo（180w）

Big Blind Stephen Chidwick（200w）

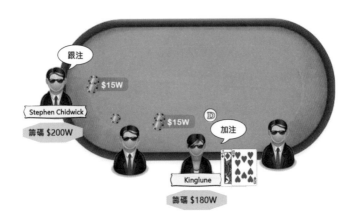

3W/6W

Preflop Action

Button Kinglune Bet 15W
Small Blind Fold
Big Blind Call 15W

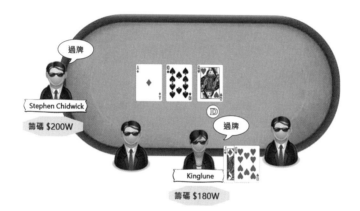

Flop（翻牌）

A Q T Rainbow

Flop Action

Big Blind Check
Button Check

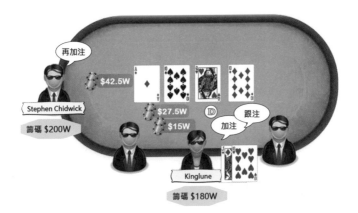

Flop（翻牌）	Turn（轉牌）
A Q T Rainbow	T

Big Blind Check
Button Bet 15W
Big Blind Raise to 42.5W
Button Call 42.5W

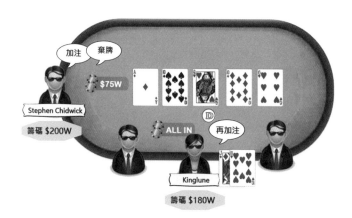

Flop（翻牌）	Turn（轉牌）	River（河牌）
A Q T Rainbow	T	6

Big Blind Bet 75 W
Button All in 230W
Big Blind Fold

　　能遇偶像對壘絕對是 Kinglune 的榮幸，亦因為
這手牌他才能成為冠軍。

香港撲克教主
Sparrow Cheung

13

CHAPTER

♣ 教主與 HKPPA

在香港的撲克圈，Sparrow 絕對是最重要的人物之一，他，被稱為「撲克教主」，曾多次出現在報章雜誌及 ViuTV 電視節目。2016 年成為第一位上 WSOP 直播決賽桌的香港牌手（最後以第六名結束），2017 年頭成為第一位打進 GPI（Global Poker Index）前十名的香港牌手，年尾更得過健力士世界紀錄——「年度進入錢圈次數最多的牌手」（分別在 67 場錦標賽進入錢圈，2019 年被書中的另一位受訪者 Edward Yam 打破）。2018 年 9 月以隊長身份和書中的另外三位受訪者 Danny Tang、Edward Yam 和李冠毅組成香港隊在 WPT 隊制世界盃取得亞軍，同年 12 月再以隊長身份和書中的另外兩位受訪者 Edward Yam 和 Kinglune 組成 HKPPA 隊在 GPL 隊制賽取得亞軍。APPT 和 APT 是亞洲最具歷史和代表性的比賽，而他的代表作就是分別在 2018 及 2019 拿下 APT 及 APPT 的主賽冠軍，成為雙料冠軍。除了教主這名字，他也和 Hong Kong Poker Players Association（香港撲克玩家聯盟，下稱 HKPPA）這個名字息息相關；Sparrow 在香港的撲克圈可是個老前輩，早在 2008 年就開始成為全職德州撲克牌手，眨眼間 13 年，累積贏得的總獎金高達 180 萬元美金，在世界各地分別贏得過 20 次錦標

賽冠軍，當中有 3 次獎金高達 100 萬港元或以上，可說是十分驕人的成績。不過教主之名又是如何得來的呢？

「我在 2013 年因為家庭的關係休息了一段時間，而在這段時間我並沒有放棄撲克，更在 Facebook 開了一個頁面，讓大家討論手牌，當我回答大家問題之後，很多人就開始習慣叫我教主。」Sparrow 笑道。除此之外他在 2015 年更與一眾好友創立 HKPPA，然後就開始他周遊列國四處參加德州撲克錦標賽之旅，當時主要是在澳門並在香港地區積極推廣德州撲克，而且 Sparrow 樂於提攜後輩，稱之為教主實在當之無愧。

然而教主 Sparrow 是如何接觸德州撲克的呢？

從小就喜愛桌遊、棋牌類的智力遊戲的他，在中學裡經由外國朋友介紹首次接觸到德州撲克。

「一開始就因為遊戲裡有 bluff（詐唬）的元素，尤其吸引。」當年的教主年紀輕輕就與 Poker 結下不解之緣。

「開始時我是一個長期虧蝕的玩家，輸了一段時間，差不多九個月，幾乎將零用錢都輸光……」

教主坦言他一開始也是一位普遍被動的魚類玩家，後來心想反正都是輸，把心一橫不如轉換打法，參考當時外國非常出名的激進玩家——Tom Dwan 超級激進的風格，結果……反而輸得更多！不過這段經歷助他往後有初嘗勝利的喜悅。他成功營造了一個非常差的牌桌形象，而且變得非常大膽。之後教主更將自己的打牌風格收緊，充分利用自己深入人心的壞形象，很容易就在對手身上獲取價值，加上開始不斷與別人討論牌局，連續幾個月的佳績令他開始考慮成為職業牌手。一開始很多人面對下風期都會將問題歸咎於自己運氣比別人差，教主也不例外，可是持續大半年的下風期，開始覺得不再是運氣的問題，但又覺得自己沒有比別人笨，不服輸的性格令他開始從錯誤中學習，更積極詢問別人意見。「Practice makes perfect 是每一項運動和行業都是存在的，是不二的法則」，教主更提到要成為一個出色的職業牌手，需要具備很多不同條件，例如心理質素——如何處理 Tilt factor（因爆冷門輸牌或運勢不佳受到負面影響表現越來越差）的問題，持續學習的能力也是相當重要，現今的職業牌手逐漸增加，科技也變得發達，現在的牌手很輕易就能在網路上獲得學習的資訊，令到整個世界的撲克水平提高，牌手們需要不斷學習新的學說和更新已有的知識。「現今的職業

牌手需要不斷進步才能維持穩定盈利」，教主形容，現代的職業牌手更像是留在家裡炒股票的人。

剛開始打牌時，教主學習的方法是通過專心觀察及留意不同對手，每當遇到一些有趣的行動或有參考性的牌局都會記住，然後留待牌局結束後，當晚思考每一個細節和每一個可能性，根據自己的策略放進自己的遊戲裡面；而現在，更多時候教主都是通過教導他人和與不同人交流去進步，「很多時，在分析或解釋學生的問題時，都讓我溫故知新，他們遇到的問題，我一個人未必會遇到這麼多，當我嘗試不斷解決他們的問題時，反而令我鑽研得更多，學習得更多。」

♣ 絕世高手的特質

在小小的撲克桌上蘊含著很多大智慧，相信大家都不會否定這句說話。而具備甚麼特質的人會相對地容易稱霸這個舞台呢？這個問題由擁有十數年牌手經驗的教主 Sparrow 來回答就最好不過。他認為要成為一個成功的職業牌手並不是一朝一夕的事，要達到成功這條路並不是單靠計數、學習就可以，過程中需要很大的抗壓能力和很強的心理質素，有時一個職業牌手能夠成功並不是因為技術的分野，反而人

生經歷是非常重要的因素，而要成為一個絕世高手都需要具備以上的條件。又說道，其實在德州撲克裡面的數理只是一些很容易的數學，如果連這些簡單的基本功都沒有學好就會很難打上去。當基礎的數學都掌握後，然後就是觀察力和 adjustment（批判思考能力），因為我們需要觀察對手和判斷應該要如何剝削對手，要有足夠的（人生）經驗，我們才會知道對手是處於甚麼狀態，知道對方在想甚麼和他的手牌範圍。

教主 Sparrow 在香港的撲克界是一位非常有權威的人物，他大約在 2018 年由一位全職牌手轉型為一個撲克教練或者是撲克顧問的角色，教主形容「一開始我的想法是一個人只有一雙手，能力有限，但如果可以教識很多個人，就好像分身術一樣可以複製很多個自己出來，賺的錢會比自己一個多。」教主笑道。他又接著說：「但原來現實跟想像完全是兩碼子的事，教人並非一件容易的事，人各有異，每一個人都有獨特的性格、長短處各有不同，沒有可能要求別人跟足自己去做。」被問到，是否只要每一個人肯學就能打得好一手撲克呢？教主斬釘截鐵地說：「並不是！」在這幾年來他教導過很多人，他發現有少部份人，約 5-10% 的人是缺乏邏輯性的，就好像缺失了

If，Then，Because，沒有推理能力。以他的經驗之談，在撲克的世界裡，EQ是在成長中最重要的元素，如果一個人的性格豁達、容易接受新事物和一些與自己不同想法的人，在撲克的路上相對較容易成功。相反，他曾經教過一位學生，讀書成績非常優秀，是一名尖子，也是一個非常自信的人，但這些特質卻令他變得自我，打牌的時候往往只想著一定要拿下底池，變相這也是 Tilt factor 的一種；討論手牌時，只著重表現自己，反而不能吸收別人所說的話。另外，還有一種是對金錢的價值觀異於常人的人，通常就是很富有的人，他們往往不太在乎輸贏，結果很易被人拿價值。教主又說，通常在撲克路上能夠成功的人，不是讀書讀得最好的這一群，反而是學習成績平平無奇，所有科目都剛剛合格，剛剛能考上大學，大學成績也是剛剛能夠畢業這一類型，他形容這一類型的人通常比較會「走精面」，很多事情都不喜歡循規蹈矩去完成，這些正正合乎德州撲克的思維。

♣ 教主的建議

　　教主訪問中亦提到他的另一身份——會計師。可能很多人都會覺得會計師是一份很沉悶刻板的工作，但其實 Sparrow 也頗喜歡當會計師，從前決定辭掉這一份工作是經過深思熟慮，他覺得已經做好準備，

更覺當一名全職牌手充滿挑戰性，收入也變得更高，而且可以認識很多不同種類的人，所以直至今天也完全沒有後悔作出這個決定。曾經很多人問過教主要不要辭掉現在的工作成為全職牌手，教主表示，作這個決定之前請三思。首先，現在的德州撲克已經開始變得成熟，10 年前的牌手在澳門打 50/100 這個盲注大概每個月可以贏取 10 萬港元，但當時的環境跟現在不一樣，當時很多國內遊客來賭場娛樂，經常都會遇到很多第一次接觸這個遊戲的娛樂型玩家（撲克術語中，都會用「魚」來形容打得很差的玩家），他們可能當這個遊戲是純賭博的遊戲，但現在大陸地區已經開始盛行，加上疫情關係，澳門的德州撲克廳已經關閉。直到現在，這種純新手玩家已經少之又少，現在亞洲玩家的水平已經相對提升，有時甚至會出現一張枱上都是常規玩家的情況，收入比當年減少很多，現在的門檻已經不再是光靠捕魚就能輕鬆賺錢，有時你還得要打敗其他常規玩家才能盈利。另外，當一名全職牌手並沒有想像中容易，心理上的考驗是超乎想像的，如果沒有穩定的收入支持，絕不建議轉為全職，反而如果是兼職的話，會輕鬆得多，要知道，全職和兼職是不一樣的，全職的話，沒有收入支持，就只能贏錢，連續下來的 Down Swing 很容易影響心態。教主再三說道，記得凡事都要量力而為，德州

撲克絕對不是賭博，千萬不要有僥倖的心態。面對 Down Swing，要學懂「Change」，麻木地打下去，就會變成賭仔心態一直追開，所以一定要醒覺，作出改變，或者停一段時間。如果你是在打 Holdem，可以轉 PLO（Pot Limit Omaha，跟德州撲克類似但用 4 隻牌）、如果打現場可以轉打網上，總之一定要作出改變，不要一直麻木打下去，還要好好調節身體和心靈。以前 Sparrow 很喜歡喝酒，但後來他發現每次喝酒去打牌時，結果往往也是虧損，之後就決定戒酒，到現在，可說是滴酒不沾，這也是改變的一種，也是教主未成教主之前為撲克作出的犧牲。

說到犧牲，教主除了是教練兼顧問、HKPPA 創辦人之外，他還有一個男朋友的身份，這段感情超過十年之久。十多年來，他除了需要不斷飛往其他國家打錦標賽之外，還有很多學生要兼顧，他更說有時忙起上來，可以一整天都在覆訊息。為了撲克，教主犧牲了很多陪家人的時間，所以他應承女朋友，只要在香港的時間，每一頓晚餐都盡量會和女朋友一同度過並且會關上手機，他感嘆道：「如果沒有女朋友，也不知道自己會過著怎樣的人生。」2019 年，Sparrow 和伙伴創立的 HKPPA 成功在台灣與華人撲克俱樂部舉辦了一個正式的比賽，並帶了近百港人到

台灣參加比賽，當中還有一個 Sparrow 邀請賽，這不單是他和 HKPPA 的一個重要里程碑，也是香港撲克界向前的一大步，這個 HKPPA 用現金形式買入的比賽能夠在 Hendon Mob、GPI 等國際撲克網站上有記錄，教主的犧牲一定沒有白費。

♣ 緊記！Value or Bluff

訪問尾聲，教主語重心長的提到他打牌最著重的心法，「我們一定要清晰自己每一個下注的目的，每一個下注是希望對手跟注或者是棄牌！如果都是模稜兩可，就不會知道自己到底是在 Value（獲取價值）、還是 Bluff（唬嚇對手，把比自己大的牌打走），正如我們做人做事，一定要有清晰明確的目的，否則就是在浪費時間和金錢。」

香港撲克哲學家

Stephen Lai

14

「哲學簡單來說可以解作為明辨是非的一件事，哲學的起源是希臘文 Φιλοσοφία，英文 philosophy 是由 2 個意思組成的，可以解作愛知識或愛真理」，作為香港早期的 Poker 手，很多圈內朋友都知道 Stephen 除了身為 HKPPA 創辦人之一，同時亦是一位哲學的教育者，在訪談中也有不少至理名言。擁有 14 年 Poker 年資的他見証著 Poker 在香港的發展，同時亦可以為大家帶來另一角度切入香港的 Poker 世界。

♣ 哲學家眼中的 Poker 世界

Stephen 曾為博彩公司分析球賽及賠率，他以「數 out」來形容當時的工作，初入行的時候誤以為這工作像是精算師，但後來發覺開盤這個行業雖然以數學為基礎，不過其他要考慮的亦不少。後來一位同事介紹他認識德州撲克這個遊戲並一試愛上。

Stephen 說他現在 44 歲，在他接觸 Poker 的時候已經 30 歲，相對是比較年長，加上他的性格比較穩重，他是一個很有凝聚力的人。Poker 對他來說是一種娛樂，他認為 Poker 之所以有趣的其中一點是它能夠赤裸地顯露佛家中的「無常」，「無常」大概就是 Poker 裡概率的意思，隨讀者自行去理解這句

說話。Stephen 是很多 Poker player 的好朋友，從他身上很容易就能感受到成熟、可靠和智慧。

Stephen 在這 14 年間，見盡 Poker 圈的興衰，從香港第一個小型的 Poker Boom 爆發，到這個遊戲出現在澳門的賭場。他說現在的香港玩家大致可以分成三代人：

第一代的玩家多以白領為主，中產或以上，很多都是專業人士或外國的回流生，如律師、醫生、會計師、Banker 等等；他們閒來沒事做就會去酒吧，或相約在家中遊戲，以 Poker 代替「香港國粹」麻雀。他們大部份都看待 Poker 為一種娛樂，少有以此作為職業。Stephen 也是如此，當時也只是去喝喝酒認識新朋友，認為是一種消遣。

筆者就是 Stephen 口中的第二代，在這個年代，Poker 在外國開始發展得成熟，也是一個資訊發達的時代，這一代的年輕人很容易通過網上的影片，社交媒體或手機遊戲認識到德州撲克，加上這個時候澳門開始舉辦賽事和多間賭場已經設有撲克廳，讓這個時期的年輕人能夠親身體會到真正 Poker 帶來的樂趣。這一代也是一群對 Poker 很有夢想的年輕人。

　　現在香港的 Poker 發展已經來到第三代，資訊科技的爆發已經讓更多人能夠輕易接觸到 Poker，加上人傳人的特性，外國牌手的年輕化也是一個因素，很多外國讀書回來的學生能夠輕易地在外國生活中接觸到德州撲克，這三代人也可謂是互相影響；他又講述，雖然香港的軟硬件對比外國實在太過落後，香港仍然能孕育這麼多高水準牌手，實在令人叱叱稱奇。現在由於疫症的影響，澳門的撲克廳已經全面關閉。以往全球最大的線上撲克網站已經在數年前禁止香港的 IP 登入，要在香港磨練牌技可是一件非常困難的事。這三代人怎樣互相影響呢？第一代的多為十幾年前的白領知識份子，部份人當時可能對 Poker 懷有夢想但沒有機會圓夢，十年過後，這班知識份子很多已經生活穩定並資金充裕，眼看第二代的年輕人追夢，但由於受很多方面的條件限制而令他們難以發展，有部份人願意以 staking、buy action 或其他的形式去幫助有潛質的年輕人去追求他的夢想。

　　德洲撲克曾申請加入奧運項目之一，要成功申請成為奧運項目總共有 5 個階段，現在已經去到第 3 階段，雖然最後未必能夠成功，但這個也是我們一眾牌手的心願。未來的發展就讓我們拭目以待。

♣ 機會成本

　　他形容現時香港的 Poker 發展難以和外國比較的其中一大因素就是機會成本。香港是一個經濟發達的城市，當中不乏人才，以 WSOP 為例，每年會專程走去美國打 WSOP 的香港人就只有大約 2、30 個，一個主賽有超過 8000 人，香港的玩家佔整體 1% 都不夠，但他們也有不俗的成績，Stephen 認為香港人的水平是很高的。但為甚麼會這樣呢？除了香港的軟硬件不足之外，最主要的原因就是他們能夠用其他的途徑穩定地賺取收入。「曾經有一個很厲害的年輕牌手，因為他同時也是一名醫科生，他想以 Poker 為職業，但現在他已經是一位醫生。」這意味著他要放棄現在穩定及豐厚收入的工作以及工作前景才能夠成為一名職業牌手。Stephen 評論這事的意見就是，「你千萬不要放棄你現在的工作」，要成為一名專業人士是一件很艱難的事，如果他離開了這個行業一段時間，就很難再重投這個行業。這是在香港常見的例子，在香港能夠有潛質成為頂尖牌手的年輕人，如果花同樣的時間和心力去其他行業，不難會有更好的發展前途，這個社會環境是和其他亞洲地區不一樣的。以台灣為例，台灣的發展比香港更遲，但現在已經發展得比香港成熟。

♣ 給後輩的話

他認為如果要成為一個專業的職業牌手就必須看待 Poker 為一門生意般經營，牌手應該作息定時，腦袋才能夠保持清晰思緒，讓自己的身體和情緒在最好的狀態工作。他又用 Bankroll 比喻為一台幫牌手賺錢的機器，他眼看很多牌手都亂花錢，形容就像是把機器丟下海一樣。在香港的生活費對比其他地方都為高昂，如果牌手們不能把機械壯大是很難去繼續發展的。Discipline（紀律）也是非常重要，Stephen 又發現一個有趣的觀點，「成功的牌手大多是處於一個穩定的感情狀況，而且和伴侶相處融洽，或者是擁有穩定的感情狀態才能夠專注於 Poker。」Stephen 說已婚超過 20 年，也幸得伴侶諒解，才能走好這條 Poker 人生路。

♣ 創立 HKPPA

「我稱不上是專業的，沒有很醉心這個行業，我只是熱愛這個行業，而且很想保護它。」被問到 Stephen 對自己在 Poker 業界的定位，他作這一番回應。他身體力行，與 Sparrow Cheung 和 Ray Chiu 及幾位好友於 2015 年創立了 HKPPA，HKPPA 是以推動香港撲克業為目標而創立的一個非牟利團

體。原本一開始教主是想找 Stephen 作為 HKPPA 的發言人，不過 Stepten 笑道：「我跟 Sparrow 説我可以教你做發言人，但你不要把我當作發言人，現在 Sparrow 已經成為一個很稱職的發言人了。」在他們領導下的 HKPPA 孕育了不少年輕的一輩，Stephen 的確把這個行業保護得很好。

在這 6 年間 HKPPA 都有很多不同的事令他印象深刻。其中一件事是在 2019 年，由民間團體發起爭取的台灣德州撲克運動合法化終於成功，將大眾認為沒可能的事成為可能。同年，HKPPA 與台灣華人撲克協會聯合舉辦了港撲超台灣站，成功與過百位香港的健兒到台灣一同參加賽事。對於台灣 Poker 業的發展，Stephen 道出了「雄哥」這名字，「雄哥是 CTP 華人德州撲克競技創辦人（戴興雄，本書另一受訪者），一位非常正氣的人，他對 Poker 擁有超乎常人的熱誠，是推動台灣 Poker 走到合法化的先驅，現在台灣的 Poker 事業可以用高速發展來形容。」Stephen 説過去曾和雄哥在台灣碰面，那個時候台灣的 Poker 仍未正式走上地面，但這時的 CTP 已經管理得井井有條，氣氛非常好，創造了一個無煙環境，老少咸宜。

　　「我們有一指標性的數字可以了解到德州撲克在當地的滲透率，就是女性參與德州撲克的百份比。根據數據，香港女性玩家大約是 5%，而台灣現在是 20%，雖然香港的起步比台灣早，但慢慢地台灣已經超越了香港。這一點，我們也可以用機會成本來解釋，以發牌員為例，這邊的工資是 $200 台幣，等如 $50 港幣，如果要用這個工資在香港請發牌員接近是不可能。」Stephen 說看到雄哥能夠把 CTP 搞得有聲有色，也為他高興，希望 HKPPA 最後也能夠像台灣的 CTP 一樣。

特別嘉賓
台灣革命先鋒
台灣華人撲克競技
創辦人戴興雄

15

CHAPTER

　　雄哥在 2015 年一次澳門旅行接觸到德州撲克的
賽事，因為熱愛所以希望可以引進台灣發展。熱愛
撲克因為雄哥本身就是一個愛動腦及益智遊戲的人，
尤其德州撲克需要很多的學習才能玩得好。

♣ 深刻牌局 撲克發展

　　「2018 年 WPT 胡志明站主賽事 FT，這是一次
我求勝慾最深刻的牌局，當時剩下 5 人，我因為沒
有經過系統學習而犯下錯誤，以一手 KQ 在 BTN 接
了 UTG 15BB 的 All In 損失了將近 40% 的碼量，最
後在第 3 名出局，失去奪冠的機會。」這個深刻的
牌局提醒起了雄哥對撲克系統發展的重要性！

　　「2015 年，當時我和幾位朋友想在台灣合法發
展德州撲克，我們評估德州撲克在台灣應該可以正
向合法發展並在整個亞洲佔一席之地，於是請教了
律師一些相關法規後，向內政部申請成立，在推廣
的過程中曾遭到警察單位全力的阻撓和高強度臨檢，
幾乎每天兩次的臨檢加上市政府聯合稽查，甚至賽事
被移送地檢署，協會遭到內政部解散，各種的困難和
危機接踵而來……」當時台灣的合法撲克之路雖然如
此難行，但雄哥並沒有放棄，才有現在台灣的撲克遍
地開花的景象，「當我們的高等刑事法庭判決勝訴，
文中載明『撲克是一項競技運動而非賭博財物』，即

造就了一個有利撲克發展的環境，目前光是華人協會全台已經來到十家分會，在疫情之下沒有外國玩家參與的本土賽事，主賽也經常有一千人以上參加，最高的一場賽事高達 2925 人。除了台灣各地的撲克協會及賽事普及以外，撲克更深入到各大學校園，包含台大競技撲克社以及即將成立的政大清大競技撲克社團，將由我擔任社團的指導老師，我本身也在萬能科技大學教授撲克課程，而且還是 2 學分的必修課程，撲克在台灣可以說是正在高速發展。」

♣ HKPPA 令人尊敬的撲克態度和精神

訪問中提到香港，雄哥說印象最深刻的是曾經合作單位——HKPPA。「我在他們身上看到很多令人尊敬的撲克態度及精神，我們之所以可以跟 APT 合作也是由 HKPPA 校長雷超在越南幫我引薦並擔任翻譯（我英文不好），在舉辦 APT 台灣站之後也才有其搭路國際品牌合作的機會，例如 WPT 和 APPT 台灣站的舉辦，當然港撲超台灣站參賽熱潮也是另一個讓我印象深刻的地方，可以看見這個協會的凝聚力和影響力，包括在香港、台灣和全亞洲。」對於雄哥對 HKPPA 的讚賞，筆者深表贊同，亦很榮幸在本書可以訪問到 HKPPA 的兩位領導人，Sparrow 及 Steven 大神！

♣ 印象最深的牌手 香港 Kinglune

　　訪問了雄哥對於印象最深牌手這個問題，他二話不說，就道出是來自香港的 Kinglune。並說 Kinglune 拿下了 2 屆 APOY，說那可不是開玩笑的成績，「在全亞洲高手雲集的賽事中要打贏 2 個年度是非常難得的事情，我個人認為亞洲撲克水平最高的是台灣和香港，雖然中國也有很多優秀的牌手但我說的是平均水平。」Kinglune 不僅是本書的被訪者，更是筆者的好友，筆者可以証明他絕對是香港亞洲頂尖的牌手。

♣ 台灣撲克競技的合法之路

　　「這是我們打贏了在高等刑事法院的一個官司，直接證明撲克競技賽事的合法性，為了打贏這場戰役我們花了 2 年的時間，無數的努力，讓法官清楚的了解撲克的本質，加上我們積極參與『競技撲克世界國家盃』賽事並取得不錯的成績，也讓法官看到撲克競技運動在世界發展的潮流。德州撲克在台灣正全面發展中，我相信以台灣的客觀環境以及法規支持、充分的旅遊資源、治安良好、消費相對便宜，台灣將邁向亞州撲克旅遊城市去發展，帶來觀光旅遊，消費購物等收益，也會帶來工作機會；台灣華人正在為亞州撲克的高速發展做準備，因應疫情結束將迎來外國玩

家參賽的熱潮，我們正在積極尋覓一個更大的國際賽
事場地，希望能建立一個全亞洲指標性的撲克室。」
雄哥為了德州撲克的發展費盡時間心神，這次判決不
單為他、為大家帶來鼓舞，更帶來了實際的肯定。

♣ 夢想！成就大家

　　「我的夢想就是希望自己成為一個可以成就周邊
人夢想的人，讓團隊成員都能得到最好的發展，把
CTP 華人協會做到最好，成為亞洲第一的撲克室，
並且舉辦亞州撲克嘉年華，像 WSOP 在美國一樣，
舉辦亞洲指標性的賽事吸引全球玩家參賽。」雄哥！
我們也感謝您的付出，您的夢想必能實現！

世界華人 Poker
最高點擊 KOL
艾倫哥哥

16

C H A P T E R

艾倫哥哥是一位居住在美國的台灣 YouTuber，
在網上擁有超過 20 萬個訂閱人數，是在華人中網上
點擊率最高的 Poker 界 KOL（Key Opinion Leader
即為「意見領袖」，指的是部落客、YouTuber、網
紅等社群平台經營者），在他的頻道中，除了有很多
講述 Poker 的影片外還有很多關於周邊生活的影片。
平均的點擊數有 30 萬個，最高的點擊率更有接近 90
萬個。

♣ 艾倫哥哥的成名之路

艾倫哥哥的妻子是讀傳媒影視，那時候她剛剛
大學畢業，一開始是她先在家中拍一些關於美妝的
影片，艾倫哥哥覺得這是蠻有意思的事情，因為她
在做自己喜歡的東西。這時候他問妻子在這個年代
是不是每個人都應該做 YouTuber，他妻子跟他說如
果你有興趣可以試一下，就這樣「Allengoaround
channel」誕生了，當時，艾倫哥哥白天的工作是做
房屋貸款。剛開始的時候他發現外國已經開始有很多
人做關於 Poker 的頻道，但是卻沒有任何亞洲人在
做，剛好，這時候他差不多每星期都花 3、4 天時間
打 Poker，就這樣，他就開始了每天早上上班，下班
打牌拍影片的生活。開始的時間非常繁忙，因為他還
要跟妻子學習剪片等後期製作，經過大概一年時間，

CHAPTER 16 ：
世界華人 Poker 最高點擊 KOL 艾倫哥哥

22

頻道快接近 1 萬粉絲，當開始上軌道，他就請來第一個助手，在這 3 年時間，他的頻道已經有 20 多萬訂閱並擁有 2 名助手為他工作。被問到艾倫哥哥的成功之道，他表示自己的頻道算是屬於娛樂性質，除了有一點教學影片之外，他也經常分享一些關於 Poker 或自己身邊的趣聞，而且他非常願意跟觀眾互動，以及最大的原因是他早佔先機，是第一個華人做這件事，準確來說就是第一個國語的 Poker 娛樂頻道。

♣ 艾倫哥哥如何接觸 Poker

作為美國華僑，艾倫哥哥當然也被這枚 Poker Boom 點燃了，他就是從電影上第一次接觸到 Poker 的，這時候他 17 歲。當時艾倫哥哥仍然未成年，並不能出入賭場，連網上註冊都不可以，正如上文提及到，當時正值 Poker Boom，每個人都瘋狂的開始在網上打牌，艾倫哥哥當然也不例外，於是他就要求他家人幫他開辦帳號，他開始時存了 100 元美金，後來很快就輸掉了，於是他就去圖書館租了一本關於 Poker 的書籍參考，艾倫哥哥形容，他自己是一個完全不喜歡看書的人，但這一本書是他有史以來念得最快的書！我相信這個時候，很多年輕人都跟他一樣；他說現在美國的牌手相對其他國家的水平不如從前般大幅領先，現在的線上 Poker 因為之前的 Black

Friday 原因,在 2011 年 4 月 15 日很多網上的德州撲克遊戲都關掉,缺少了線上 Poker,他們就缺少了這個途徑去練習,因為線上 Poker 能夠快速累積手數和經驗,現在在美國,很多都是以現場局為主,艾倫哥哥主要也是在 home game 或少部份時間去賭場玩牌。

被問到美國牌手與台灣牌手的風格時,艾倫哥哥說,可能是因為美國的入息比較高,很多時候,在低額度至中小型額度的遊戲上,美國的玩家偏向娛樂性高一點,例如一些 300 美元買入的錦標賽,在美國打這些比賽的都是老人居多,他們會一邊喝酒一邊玩牌,輸掉了也會覺得無所謂,但是這種比賽相對是台幣 9000 元,他們會很認真地打,希望贏得獎金,在現金局上,他們打這個額度的遊戲都是這種表現,所以在美國的 Poker 會相對的有趣。但是他發現台灣人在學習基礎的知識時相對地也是較快的。

♣ 給想成為職業牌手的讀者,或他的觀眾的意見

艾倫哥哥認為,在成為職業牌手之前,你首先要對 Poker 有一定的熱情,如果你一開始只是覺得職業牌手很「酷」,或是純粹想利用 Poker 來贏錢,例如一個 17 歲的年輕人,偶爾接觸到 Poker,然後

因為他根本不想去念書，所以就想當個職業牌手，這種想法是萬萬不可的。他相信職業牌手同樣也是一份工作，當你每天打完牌，都需要認真的反思和研究策略，當中要經過很多努力才能夠有機會成功。

另外他也說，在每年 7 月，美國拉斯維加斯舉辦的 WSOP 都是一件非常大型的盛事，一定會讓你感受到不一樣的氣氛，除了 1 萬美元買入的主賽事，在這一個月都有各樣的比賽，最低的買入由 400 美金到 888 美金不等，如果是喜歡 Poker 的朋友，是一個不能錯過的盛事。

最後，艾倫哥哥給年輕人的一個忠告：「行動代表一切」，他覺得現在很多年輕人都只會想，但不會去行動，有時想踏出第一步卻有百般阻撓，其實只是一個藉口，他鼓勵年輕人一定要勇敢行動！當然，艾倫哥哥仍然會一直用心做視頻給大家，並會努力像我們的另一位受訪者一樣，拿 WSOP 的「金手鍊」。

IPA
(International
Poker Academy)
的成立

17

CHAPTER

　　「緣」於一群熱愛 Poker 的狂熱份子。我們經常會在 Poker 討論群組中研究當局的最佳策略，現在慢慢聚結成一股學術研究的組織。今次有幸邀請到 11 位亞洲頂級牌手及兩位台灣籍的特別嘉賓，成功將《我是牌手》一書順利完成，強勢打造 $236,743,215 港幣獎金的亞洲撲克界天團，真真正正將 IPA（International Poker Academy）的宗旨「將世界已有的 Poker 知識回歸世界」好好的傳承開去。我們不只是集結亞洲頂級牌手，更與世界不同國家的 Poker 導師聯繫，透過互聯網將不同文化、學術、技巧傳遞到世界各地。

術語表

術語	解釋
Action	行動
All in	下注所有的籌碼
Ante	前注：一般出現在 MTT 錦標賽或短牌
Bad Beat	低概率反超前
Bank Roll	經營 Poker 的資本
Blind	盲注：每局未開始時，都有小瞎 / 大瞎在池底
Button	最佳的位置，除了翻牌前（Perflop）都是最後一個行動的位置；Button 將會在每舖完結後，順時針移動
Buy in	牌局的買入碼
Check	過牌：不作行動
Connector	點數連續的手牌
Cut off	Button 前一個的位置
Cooler	冤家牌
Connector	點數連續的手牌
Drawing Dead	沒有勝率的手牌
Draw	聽牌，買牌
EV	Expected Value，期望值：採取行動的預期價值，可以是＋ EV 或 -EV
Flush	同花
Flop	翻牌圈：第二圈下注，發出三張公共牌
Free card	免費牌 flop 後，check around 後得到張 free card
Fullhouse	俘虜
Fish	Poker 水平低的玩家
Fold	棄牌
GTO	Game Theory Optimal，最優化博奕理論
Heads up	單對單
High Card	高牌
Kicker	腳（對子或三條帶的另一張高牌）

Limp	於翻牌圈前平跟大盲
Margin hand	邊緣牌（很難作出判斷的手牌）
Odds	賠率
Open	在 Preflop 階段的第一個加注
Outs	聽牌數目：讓手牌變強的牌數
Over Pair	與公共牌組成最大的對子為頂對，大於頂對的 Pocket Pairs 為超對
Pocket Pairs	手中兩張點數一樣的牌
Pot	池底
Preflop	翻牌圈前：第一圈下注，只有手上兩張牌
Rainbow	公共牌中沒有兩張同花的牌面
Raise	加注
Re-raise	再加注
River	河牌圈：最後一圈下注，第五張公共牌出現
Set	Pocket pairs 擊中公共牌組成三條
Short Deck	短牌或六起：Poker 其中一種遊戲種類，玩法與德州撲克雷同：抽起 2-5，A 可以當 5，同花比俘虜大，經常出現撞牌的情況。
Shove	全下
Showdown	亮牌
Suited	兩張花式一樣的手牌
Six-Max	六人桌
Squeeze	擠壓：當有人下注或跟注，中間再有一人或以上跟注，再有人加注施壓
T	10 點
Tell	透過動作或言語給出的提示
Trap	陷阱
Turn	轉牌圈：第三圈下注，第四張公共牌出現
UTG	Under the Gun（大盲之後第一個的位置）
Value Bet	價值下注
3-bet	三次下注，當有人在 Preflop 的時候 open-rasie，然後糟到 re-raise，那就是 3-Bet。

♠♥♣♦　　特別鳴謝　　♠♥♣♦

Hong Kong Poker Players Association (HKPPA)

O11 Entertainment & Production

Unicorn Tech 獨角獸環球科技公司

City of Poker

Mr.Chips

INTERNATIONAL
POKER ACADEMY

International Poker Academy (I.P.A) 呈獻
《我是牌手——顛覆您對賭博傳統看法的第七十三行業》

我 是 ♣ 牌 手

顛覆您對賭博傳統看法的第七十三行業

作者	Derx、MrChuChu
編輯	Mike Li、AnGie
設計	VN Chan、ChaChaCheng

出版	**紅出版（青森文化）**
地址	香港灣仔道 133 號卓凌中心 11 樓
出版計劃查詢電話	(852) 2540 7517
電郵	editor@red-publish.com
網址	http://www.red-publish.com

香港總經銷	**聯合新零售（香港）有限公司**
台灣總經銷	**貿騰發賣股份有限公司**
地址	新北市中和區立德街 136 號 6 樓
電話	(866) 2-8227-5988
網址	www.namode.com

出版日期	2021 年 7 月
	2021 年 9 月（第 2 版）
圖書分類	運動休閒
ISBN	978-988-8743-35-3
定價	港幣 128 元正／ 新台幣 510 圓正